50 CENTIMES LA LIVRAISON.

LE SALON

DE 1841,

Par Gabriel Environ.

PARIS,
LEVAVASSEUR, LIBRAIRE-ÉDITEUR,
RUE JACOB, N° 14.

50 centimes la livraison.

LE SALON DE 1841

ou

REPRODUCTION PAR DES VIGNETTES

SUR ACIER, SUR BOIS OU SUR PIERRE

Des principaux Ouvrages exposés au Louvre en 1841,

AVEC DES NOTES CRITIQUES

PAR G. LAVIRON.

Donner, dans une série de vignettes faites avec soin, aux personnes de goût et d'art qui visitent les galeries du Louvre, aussi bien qu'à celles qui sont éloignées de Paris, l'idée complète de ce que l'art a créé de plus remarquable dans le courant de l'année qui vient de s'écouler, voilà notre but.

Le concours des premiers artistes nous permet d'affirmer que nous le remplirons au delà de toutes les promesses que nous pourrions faire.

Le texte qui accompagne nos vignettes est simplement une appréciation artistique de la manière dont les sujets ont été traités, un exposé fidèle et clair de l'état des arts à notre époque, une constatation rapide et impartiale, d'après les œuvres de chacun, de leur progrès ou de leur décadence.

L'ouvrage sera orné de près de 100 vignettes, lithographies, bois, culs-de-lampe, lettres ornées, etc., et formera 24 livraisons à 50 centimes. En souscrivant pour tout l'ouvrage, on le recevra franc de port dans Paris pour 10 francs; dans les départements, 12 francs.

On souscrit à Paris:

CHEZ ALPHONSE LEVAVASSEUR, LIBRAIRE-ÉDITEUR,

Rue Jacob, 16.

Je déclare souscrire pour exemplaire

Typographie Lacrampe et Comp., rue Damiette, 2

AVANT-PROPOS

Mon cher lecteur,

Vous comprendrez qu'avant d'aborder le compte-rendu de l'Exposition, j'éprouve le besoin de m'entretenir un instant avec vous.

Tant de gens ont écrit sur les arts, sans en posséder les notions les plus élémentaires ; tant de théories ont été produites sur ces matières, tant de systèmes agités par des hommes étrangers à toutes les études sérieuses, même à celle de la langue française, que les expressions consacrées et les termes techniques, torturés en cent façons, n'ont plus maintenant aucune

signification précise. La confusion en est venue à ce point, qu'il faudrait presque définir à mesure tous les mots qu'on emploie pour être certain de se bien faire comprendre.

Il y a deux mots surtout dont on a abusé jusqu'à la prostitution, et qui, cependant, auraient dû être particulièrement respectés, parce que c'est sur la précision et l'exactitude de leur définition que repose l'édifice de toute doctrine d'art un peu consistante.

LE BEAU et LE VRAI sont devenus, sous la plume des écrivains de notre temps, des expressions vagues et inconsistantes, auxquelles on a fait signifier les choses les plus contradictoires. Des nuages de la métaphysique, on les a traînés dans la fange des réalités les plus vulgaires; tant et si bien, qu'à ces questions si simples en apparence, et en effet si faciles à résoudre : qu'est-ce que le vrai? qu'est-ce que le beau? les meilleurs esprits, et les plus habitués à se rendre compte de leur pensée, hésitent quelquefois avant de répondre, embarrassés qu'ils se trouvent au milieu de la confusion des systèmes et des écoles.

D'abord viennent les utilitaires, qui, prenant la question à contresens, prétendent que le beau n'est autre chose que l'utile, comme s'il n'y avait pas dans le monde nombre de choses fort utiles qui sont en même temps remarquablement laides, et nombre de choses incontestablement belles dont l'utilité n'est rien moins que démontrée.

Contrairement à ceux-ci, les sectateurs de la philosophie allemande soutiennent, avec Kant, que le beau est ce qui plaît indépendamment de toute considération d'utilité. Cette définition, assez juste au point de vue du système philosophique dont elle dérive, manque absolument de valeur pratique du moment où elle en est isolée. Dans ce cas, en effet, à qui doit plaire un objet pour que nous puissions affirmer qu'il est beau? Si c'est au premier venu, à vous et à moi, vous aurez autant de types du beau qu'il y a de sentiments individuels; si c'est à un homme de goût, alors définissez-moi l'homme de goût, afin que je

sois sûr de l'avoir rencontré avant de lui demander son avis. A la généralité d'une époque? cela n'est pas vrai; Poussin, méconnu, avait raison contre son siècle. A la généralité des siècles? d'abord, il faudrait savoir exactement ce que chaque siècle a pensé, afin de pouvoir constater une majorité; et alors même que vous l'auriez constatée, vous n'auriez rien prouvé : car, du moment où il est reconnu que les siècles n'ont pas été unanimes, la majorité de l'avenir peut se joindre à la minorité du passé, de manière à détrôner bientôt l'opinion de la généralité des siècles écoulés, à supposer que vous fussiez parvenu à la constater. Ainsi, vous n'avez, après tout, qu'une formule relative incessamment variable, et c'est une formule absolue, immuable, que nous demandons.

Je ne m'arrêterai pas à cette définition généralement adoptée au dix-huitième siècle : Le beau, c'est la variété réductible à l'unité; non plus qu'à celle de l'école académique de notre temps. Celle-ci est au-dessous de toute discussion sérieuse, et celle-là nous entraînerait dans les abîmes de la métaphysique. Il y a peu de chose à gagner à transporter la question dans ces régions ténébreuses, et cela est parfaitement ennuyeux, je vous jure. Et puis, à quoi bon placer dans les nuages la mesure des réalités que nous touchons de la main?

L'art et la poésie sont essentiellement objectifs; ils n'ont rien de commun avec les rêveries et les rêveurs. Là où cesse la réalité, cesse en même temps l'art, cesse en même temps la poésie. Aussi, le beau, qui est le moyen de l'un et de l'autre, ne saurait être ailleurs que dans réalité.

Il y a fort longtemps que cela a été senti pour la première fois, et Platon déjà s'en était exprimé assez clairement en plusieurs endroits, et particulièrement dans son fameux dialogue sur le beau, dont la substance peut se réduire à ce vers de Nicolas Boileau :

Rien n'est beau que le vrai, le vrai seul est aimable.

Vers plat et fade s'il en fut, mais qui, à cela près de la fadeur de l'ex-

pression, résume assez exactement la pensée du philosophe grec que nous trouvons reproduite sous un autre aspect dans la formule ambitieuse de M. l'abbé de Lamennais : « Le beau, c'est la splendeur du vrai; » formule qui peut se traduire en langage ordinaire par celle-ci : Le beau, c'est le vrai, mais le vrai essentiel, le vrai de l'art, et non pas cette vérité de hasard commune et triviale que l'on rencontre à chaque pas dans la nature : car la vérité dans les arts est très-différente de la vérité dans la nature; il suffira pour s'en convaincre de les comparer l'une à l'autre, après avoir déterminé les conditions de leur existence.

Qu'est-ce donc maintenant que l'art? qu'est-ce que la nature, et qu'est-ce que la vérité à ce double point de vue?

Permettez-moi de citer ici les paroles d'un moine dominicain du dix-septième siècle, Thomas Campanella, un homme peu connu jusqu'à ce jour, malgré la supériorité incontestable de son génie; je n'ai rien trouvé de mieux sur ces matières.

Voici du reste son opinion, telle qu'elle est exprimée en un chapitre spécial sur l'art et la nature : *Est enim ars natura extrinseca, exprimens materiei eas ideas, quas mens humana excogitat, in naturalibus idealis à Deo rebus inspectando, ita ut naturæ filia et nepos conditoris videri possit; natura verò intrinseca ars exprimens divinas ideas quas ministerio ideantium suscipit et ab exordiis mundi accepit, sicut in metaphysicá diximus.* Ainsi, d'après Campanella, l'art est en quelque sorte un autre mode de création imprimant à la matière les formes arrêtées par l'intelligence humaine, d'après l'observation de la nature; la nature elle-même est un art intrinsèque reproduisant perpétuellement les types essentiels dans lesquels son activité a été enfermée dès le commencement du monde.

Mais ces types essentiels de chaque chose subissent toujours quelque altération accidentelle plus ou moins grave dans le travail de leur ac-

croissement, et la nature ne les présente que bien rarement dans la plénitude de leur développement caractéristique. Or, c'est dans la plénitude même de ce développement que consiste leur beauté essentielle, et c'est ici la vérité proprement dite, la vérité de l'art, bien différente, comme on peut voir, de la vérité dans la nature, qui peut être hideuse et repoussante, tandis que la vérité de l'art est toujours parfaitement belle.

Il suit de là que la beauté, hiérarchisée entre les individus d'une même espèce, ne saurait l'être entre les différentes espèces, car chacune en particulier est belle au même titre que toutes les autres, puisqu'elles relèvent chacune d'un idéal, d'un archétype particulier. On ne peut pas dire qu'un cheval soit plus beau qu'un âne, un cygne qu'un hibou; mais un cheval est plus beau qu'un autre cheval, un âne qu'un autre âne, et ainsi du reste. Bien plus, une vieille femme peinte par un artiste supérieur est plus belle qu'une jeune fille peinte par un peintre ordinaire; parce que la vieille femme sera représentée avec les caractères essentiels de son individualité, c'est-à-dire avec toutes les beautés qu'elle comporte, tandis que la jeune fille, dont le type caractéristique n'aura pas été aussi complétement reproduit, sera une beauté d'un ordre moins élevé.

Copier un objet tel que le présente la nature, ce n'est pas produire une œuvre d'art; l'art, en effet, ne commence que là où l'intelligence manifeste son action par le discernement entre les vérités de hasard et les vérités essentielles. A mesure que l'œuvre appartient à un ordre de vérité plus élevé, elle devient plus belle et d'une beauté plus durable: car la vérité essentielle des choses ne varie pas, elle est de tous les lieux et de tous les temps. Ainsi, quoi qu'on ait pu dire, Raphaël et Phidias sont plus essentiellement vrais que les copistes les plus fidèles de la nature. En effet, la vérité de l'art est plus vraie que la vérité de la nature : c'est la vérité éternelle de chaque chose, c'est le beau dans ses plus sublimes manifestations.

J'aurais encore bien d'autres questions à aborder sur lesquelles je

voudrais pouvoir exposer ici toute ma pensée : mais ce serait la matière d'un traité spécial qui dépasserait de beaucoup les limites de ce volume. Ainsi donc il n'y faut pas songer; cependant j'aurai besoin quelquefois de recourir à des principes généraux pour faire comprendre la convenance de ma critique et la justesse du point de vue où elle se trouve placée. Dans tout cela, je tâcherai de m'expliquer avec autant de clarté et de précision que possible. Votre bonne volonté et votre intelligence feront le reste.

 Vale, Lector, et me ama si juvat.

OUVERTURE DU SALON.

APERÇUS GÉNÉRAUX.

Depuis quelques années, la peinture moderne présente un singulier caractère de tâtonnement et d'incertitude. Les artistes les plus éminents ne produisent plus qu'au milieu de l'hésitation et du doute, presque tous chancellent dans la route qu'ils s'étaient tracée : ils s'écartent à droite et à gauche, vont et viennent, font et défont, se raccrochant, comme le malheureux qui se noie, à la première chose venue qui leur semble avoir une certaine consistance; ils tournent au vent de tous les succès, de toutes les apparences de succès.

Il n'y a plus ni maîtres, ni élèves, ni doctrine suivie, même par un seul homme; car souvent, d'un Salon à l'autre, d'un tableau à l'autre dans le même Salon, d'une figure à l'autre dans le même tableau, les artistes les plus éminents se trouvent en contradiction

avec eux-mêmes. Aussi l'enseignement, réduit aux proportions les plus vulgaires, ne s'aventure pas au delà du matériel de l'art; rarement oserait-il aborder les théories et les principes.

C'est que les artistes n'ont plus confiance en eux-mêmes et en leur talent : travaillés d'un immense besoin de progrès, de rénovation, ils se fatiguent, ils s'épuisent en essais multipliés, en tentatives de toute sorte, et, en fin de compte, leurs ouvrages les plus achevés sont bien moins des réalisations que des tendances.

Mais à travers toute cette agitation et tout ce mouvement, on peut constater d'année en année des améliorations incontestables. Le progrès n'est pas très-sensible chez tel ou tel artiste en particulier; mais il est hors de doute que l'ensemble des ouvrages exposés ressemble beaucoup plus à de la peinture que par le passé : c'est une ressemblance moins réelle que superficielle, j'en conviens; mais, en somme, c'est un progrès, et un progrès si notable, que le public en est frappé sans s'en rendre compte; il parcourt les galeries sous cette impression, et semble à peine s'apercevoir de l'absence des hautes renommées de l'art contemporain, qui se trouvent remplacées d'une façon très-satisfaisante par les renommées de second ordre.

Cette absence systématique serait, à ce qu'on prétend, le résultat d'une manœuvre habile, combinée dans le but d'arriver à la suppression du Salon annuel. Déjà le mot d'ordre a été donné dans plusieurs journaux, et l'on a répété sur tous les tons que les Salons annuels étaient la perte de l'art, que les artistes ne sauraient suffire à une production incessante, qui ruinerait infailliblement notre École, en ne laissant à personne le temps nécessaire pour revoir, corriger, polir et lustrer ses productions. Nous concevrions ces plaintes et ces récriminations s'il existait une loi forçant chaque artiste à exposer tous les ans; mais il n'en est pas ainsi, que je sache. Si donc vous avez la main pesante et l'imagination paresseuse, qui est-ce qui vous force à produire un tableau tous les ans? Mettez-en deux, mettez-en quatre, mettez-en dix à l'accomplissement de votre œuvre, et pour vous le Salon n'aura lieu, en réalité, que tous les deux, tous les quatre, ou tous les dix ans. Mais n'exigez pas que les hommes d'activité soient forcés de se conformer à vos habitudes somnolentes. Est-ce que le cheval de race a été mis au monde pour marcher le même pas que la tortue?

Ne venez donc pas célébrer la peinture laborieuse et difficile; ne venez pas exalter les activités infécondes, comme si la facilité n'était pas un des

caractères du talent, la fécondité un des caractères du génie! comme si Raphaël en était moins parfait, pour avoir produit en dix années de quoi remplir quatre fois toute votre galerie du Louvre! comme si André del Sarte et le Corrège, ces deux peintres de la grâce, de la pureté et de l'élégance, n'avaient pas produit à eux seuls plus de peinture que n'en a su faire depuis cinquante ans toute votre académie des Beaux-Arts! et je ne pense pas être injuste envers elle, en affirmant que ses chefs-d'œuvre les plus difficiles ne sauraient être mis en comparaison avec les productions les plus faciles du pinceau d'André del Sarte, de Raphaël et du Corrège.

C'est que, voyez-vous, les arts, non plus que la poésie, ne sont rien de ce qu'on voudrait les faire croire aujourd'hui. Ne dirait-on pas, à entendre certaines gens, que la carrière des arts est une sorte de bagne moral où les artistes sont condamnés à la torture de l'intelligence, et fatalement prédestinés à user toute l'énergie, toute l'activité de leur nature en efforts infructueux, pour briser la pesante chaîne qui tient leurs membres garrottés! Garrotter l'intelligence! garrotter le génie!

Certes, la pratique de l'art présente au début des journées rudes et difficiles pour les organisations même les plus favorisées. Cependant, qui est-ce qui saurait dire si ce n'est pas plutôt la faute de l'enseignement et de l'éducation qu'on nous impose, que la faute de notre nature? Mais une fois que l'artiste est arrivé à savoir son métier, une fois qu'il s'est rendu compte des ressources de son art, qu'il en a mesuré le fort et le faible, qu'il s'en est approprié ce qui convenait à sa nature, oh! alors, il travaille avec calme et bonheur, il produit ses œuvres naturellement et sans effort, comme le poirier produit ses poires, comme le rosier produit ses roses, comme la vigne produit ses raisins, comme Raphaël et André del Sarte, comme le Corrège et notre Lesueur ont produit leurs chefs-d'œuvre.

Je sais bien qu'il existe des natures ingrates qui ne réussissent dans les arts qu'à force de laborieuse assiduité; je sais qu'il est des hommes tardivement initiés aux travaux de l'intelligence, qui cherchent péniblement leur chemin dans le domaine de la pensée : ceux-ci ont l'allure pesante et la démarche pleine de circonspection; ils sont mesurés jusque dans leurs emportements, et ne font un pas en avant qu'après s'être assurés de la solidité du terrain sur lequel ils ont posé le pied. Ces gens-là arrivent souvent à un talent solide, d'autant plus méritoire qu'ils ont eu plus de difficultés à le conquérir. Mais qu'est-ce que cela prouve? Qu'il est très-difficile d'être un grand artiste quand on n'est pas organisé pour le devenir. Est-ce donc là une raison pour sacrifier les natures plus richement douées? Laissez l'aiglon prendre son essor vers les nuages, et n'allez pas

lui couper les ailes sous prétexte que l'éléphant, qui est un animal fort recommandable, s'est très-bien accoutumé à s'en passer.

Après tout, ce n'est pas une chose si difficile que d'arriver à faire convenablement de la peinture. Il n'y a qu'à se mettre naïvement et sans préoccupation en présence de son travail, le traiter avec calme et sang-froid, l'exécuter avec conscience dans toutes ses parties; et si peu que votre intelligence ne soit pas celle d'un crétin, cela va de soi. L'observation de la nature et l'étude des grands maîtres de notre art vous montreront le chemin qu'il faut suivre à mesure que les difficultés se présenteront.

La plupart des artistes qui ont marché avec résolution dans cette voie sont en progrès maintenant, et d'une façon assez sensible; les autres chancellent et trébuchent à chaque pas. Ils donnent aujourd'hui sur un écueil, et demain sur un autre. On ne saurait se faire une idée du désordre de leurs pensées: nous avons vu les plus renommés changer, modifier leur manière; les dessinateurs les plus forcenés sacrifier au coloris; les plus furieux partisans de la couleur, étudier le dessin; tout cela gauchement et un peu au hasard, mais avec persévérance et quelquefois avec bonheur.

Le Salon de cette année présente, autant que pas un de ceux qui l'ont précédé, l'exemple de ces essais en divers sens. Presque toutes les tendances de l'art contemporain s'y trouvent dignement représentées, depuis la prétentieuse singularité de l'Allemagne jusqu'à la froideur compassée de l'Italie, depuis le culte de l'antiquité jusqu'à celui du moyen-âge; mais, dans tout cela, il y a bien moins de véritables succès que de tentatives louables à constater.

Ainsi, par exemple, à commencer par le tableau le plus important par l'étendue, sinon tout à fait par le talent, qu'est-ce, à tout prendre, que l'*Abdication de Charles-Quint*, par M. Gallait? Malgré les pompeux éloges qu'on en a faits à l'avance, cette vaste peinture présente bien moins des qualités réelles que des tendances louables, très-dignes certainement d'être encouragées, mais qu'il faut prendre garde de ne pas accepter au même titre que les réalités dont elles tiennent la place. L'intention de ce grand effet, qui voudrait être limpide et transparent à la manière Paul Véronèse, est admirable, sans doute; mais c'est un air lourd et pesant qui circule autour des personnages, c'est une lumière terne qui les éclaire; la couleur est travaillée, mais elle reste opaque et terreuse en plusieurs endroits; le mouvement des figures est cherché, mais le dessin manque généralement de précision. En somme, c'est bien plutôt un re-

marquable projet de tableau qu'un tableau irréprochable, comme on l'a répété dans tout Paris depuis quelques semaines.

La *Remise de Ptolémaïs* n'est pas, plus que l'*Abdication de Charles-Quint*, une œuvre réalisée suivant une donnée d'art fixe et arrêtée d'avance. On reconnaît bien à travers la peinture de M. Blondel les traces ineffaçables d'une éducation purement académique, mais on y aperçoit çà et là des tendances si diverses, des emprunts si évidents, une hésitation si étrange, qu'on l'attribuerait plus volontiers à quelque jeune homme inexpérimenté qui cherche encore, qu'à un professeur exercé qui a vieilli dans la pratique de son art.

M. Alaux cherche aussi; il cherche son art à travers les Assemblées des Notables et des États-Généraux, et il faut convenir qu'il a été assez heureux cette fois dans sa poursuite; il a mieux rencontré cependant à l'Assemblée des Notables à Rouen, sous Henri IV, qu'à celle des États-Généraux à Paris, sous Louis XIII et sous Philippe de Valois. M. Steuben est resté plus conforme à lui-même; sa *Judith* même annonce des progrès remarquables. Malheureusement, son *Esméralda* n'est pas aussi bien que celle de l'an passé. Au reste, c'est l'erreur d'un homme de talent, une de ces erreurs comme beaucoup de gens voudraient en pouvoir commettre, car ce n'est pas sans un mérite éminent qu'on peut en être capable. Et puis, il ne faut pas que la *Esméralda* de cette année fasse oublier celle qui l'a précédée; mieux vaudrait cent fois oublier celle-ci au bénéfice de celle-là.

M. Larivière se tourmente pour changer sa manière, pour l'améliorer, sans doute, mais il ne réussit guère jusqu'à présent. M. Schnetz réussit moins encore : je ne sais s'il cherche beaucoup en réalité; mais ce qu'il y a de certain, c'est qu'il ne trouve pas grand'chose. La *Procession des Croisés autour des murs de Jérusalem, la veille de la prise de cette ville*, est une œuvre tellement dépourvue de sens et de raison, qu'on éprouve une sorte de malaise à la regarder; on se sent humilié de voir qu'une créature humaine, faite comme vous à l'image de Dieu, ait pu produire quelque chose d'aussi complétement étranger aux notions les plus vulgaires de l'art, d'aussi complétement en dehors des limites du sens commun. C'est bien pis encore lorsqu'il s'agit d'en rendre compte; et j'y aurais renoncé pour ma part, si la haute position que M. Schnetz occupe actuellement dans les arts ne me faisait un devoir de cette redoutable corvée. Comment, en effet, courber son intelligence, comment humilier sa raison jusqu'à la description d'une peinture sans raison, sans intelligence? Comment faire descendre le noble langage du peuple le plus spirituel de l'univers jusqu'à l'analyse d'une

œuvré qui n'est autre chose que la négation perpétuelle de l'esprit humain?

Figurez-vous la tête crapuleuse de quelqu'un de ces chenapans déguenillés que l'on rencontre parfois ivres de vin et de colère au détour des rues les plus honteuses de la capitale, le regard fauve, la bouche édentée, les lèvres impures, la peau rugueuse, les cheveux visqueux et la barbe inculte, un ensemble de physionomie dégradée jusqu'à l'abrutissement. Cette tête ignoble, monstrueuse de proportions, se trouve plantée, on ne sait comment, au-dessus d'un froc crasseux sous lequel, avec la meilleure volonté du monde, il n'est pas possible de reconnaître trace de la forme humaine. C'est une figure de cauchemar qui hurle et s'agite lourdement, avec de grands gestes décontenancés, dans un espace laissé vide au milieu du tableau. Sur le devant, on aperçoit à droite et à gauche, des mitres, des chasubles, des armures et des étoffes, des costumes d'évêques, de pages, de chevaliers, posés sur des mannequins disloqués, dans des attitudes diverses. Le peintre les a tenus à une grande distance de l'énergumène enfroqué, qu'il a prudemment relégué sur le second plan. Dire ce que font tous ces gens-là, ou plutôt ce qu'ils sont censés faire, ce n'est pas moi qui m'en chargerai. Le livret prétend qu'ils marchent processionnellement autour des remparts de Jérusalem, ce qui est peu vraisemblable, car les mannequins de la droite sont disposés en sens contraire de ceux de la gauche, et je ne sache pas que jamais procession soit allée de la sorte; malgré cela, j'aime mieux croire sur parole à l'indication du livret que de leur chercher une occupation raisonnable.

Et puis, il faudrait examiner comment tout cela est peint, comment ces terrains sont dessinés, comment ces murailles sont rendues, comment ce ciel est représenté! Et puis, il faudrait dire comment tout cela est creux et vide, insignifiant, hébété! comment la nullité de l'exécution répond à la nullité de la pensée; mais je n'en ai pas le courage. Otez cette toile de devant mes yeux; qu'on l'emporte à Versailles ou qu'on la relègue dans les greniers, mais qu'elle disparaisse et qu'elle soit oubliée.

On assurait l'autre jour que cette peinture avait été sur le point de se trouver refusée par le jury, et qu'elle n'avait été reçue qu'à la majorité d'une voix; en sorte que si M. Schnetz, qui crut devoir prendre part au scrutin, ne s'était pas trouvé là pour se donner sa voix, son tableau n'aurait pas été exposé. Il faut convenir qu'il s'est rendu un bien mauvais service dans cette circonstance; car cet ouvrage n'étant pas exposé, quiconque se fût permis d'en dire la dixième partie de ce que tout le monde en pense après

l'avoir vu, eût été regardé comme un calomniateur, et personne ne l'eût voulu croire.

Au reste, ce n'est pas précisément dans l'intérêt de M. Schenetz que ses collègues ont essayé de repousser sa peinture. Ces messieurs, qui ne sont rien moins qu'infaillibles en matière d'art, ne la trouvaient pas plus mauvaise que beaucoup d'autres ; c'était tout bonnement une petite vengeance qu'ils voulaient exercer en lui refusant l'entrée de l'Exposition. Voici le fait tel qu'il m'a été conté par un homme que j'ai tout lieu de croire bien informé, et dans lequel vous auriez toute confiance s'il m'était permis de vous le nommer : L'Académie des Beaux-Arts était furieuse de ce que M. Schnetz eût été nommé directeur de l'École de Rome, de préférence aux candidats qu'elle avait inscrits les premiers sur sa liste de présentation, et l'on avait ourdi une grande conspiration dans le but de se venger du collègue favorisé, et de donner en même temps ce qu'on appelait une leçon au ministère. Il était convenu que le tableau de M. Schnetz serait refusé, et l'on était assuré d'avance qu'il serait refusé à une grande majorité. Mais il y a loin, bien loin du complot à l'exécution ! A mesure que le jour fatal approchait, la résolution manquait à l'un, puis à l'autre, puis à un autre encore, tant et si bien que lorsqu'on passa au scrutin, le vote de M. Schnetz, qui avait été prévenu à temps, suffit pour faire pencher la majorité de son côté ; en sorte que le voilà bien et dûment exposé au Louvre en même temps que professeur-directeur des élèves de l'Académie française à Rome, auxquels il pourra tout à loisir enseigner à faire de la peinture dans le goût de la *Procession des Croisés autour de Jérusalem*. Les peintres d'enseigne n'ont qu'à se bien tenir, l'École de Rome leur fera sous peu une redoutable concurrence.

Qui est-ce qui croirait, cependant, que M. Schnetz a été un peintre des plus recommandables, un peu lourd dans les formes, un peu brutal dans l'exécution, mais énergique quelquefois, et plein d'une verve heurtée, lorsque son ambition n'allait pas au delà de la représentation naïve des gens du peuple de l'Italie ? Une paysanne avec son fils, auquel une bohémienne disait la bonne aventure ; une jeune fille malade, soutenue par sa mère, devant une image de la Vierge : cela s'appelait l'*Offrande à la Madone*, l'*Enfance de Sixte-Quint* ; cela arrivait de Rome assez à temps pour être montré secrètement à quelques amis chargés de préparer l'opinion publique, et cela obtenait un honnête succès au Salon. Dieu veuille que M. Schnetz retrouve au delà des Alpes les premières inspirations de sa jeunesse ! Je le souhaite plus que je ne l'espère. Mais qu'il se garde surtout des personnages et des compositions historiques : les sujets de cet ordre ne sont pas à la portée de son talent ; assez d'expériences doivent lui en avoir donné la certitude.

Tandis que les uns s'affaissent, les autres grandissent. M. Leullier, dont le nom était à peine connu dans les arts, a noblement représenté sur une vaste toile un des épisodes les plus glorieux de l'histoire de notre marine, la mort héroïque de l'équipage du *Vengeur* se laissant abîmer sous le feu de trois vaisseaux anglais, plutôt que de se rendre aux ennemis de la France. Cette immense composition occupe dans le salon carré la place de *la Méduse* de Géricault, dont elle rappelle l'énergie en plusieurs endroits.

Un peu au-dessous, le *Jugement Dernier*, de M. Gué, se distingue par l'harmonie de l'ensemble et le mouvement pittoresque de la composition; plus haut, sur la droite, le *Martyre de saint Polycarpe*, par MM. Chenavard et Comairas; en face, la grande *Sainte Famille*, de M. Mottez: deux peintures de mérite très-différent, sur lesquelles je me propose bien de revenir en temps et lieu.

Je réserve aussi la *Prise de Constantinople* de M. Delacroix, et les *Naufragés* du même artiste. Les ouvrages de M. Delacroix sont depuis longtemps en possession de soulever les plus folles admirations et les critiques les plus amères; par cela même, ils sont en droit d'être plus sérieusement examinés qu'il ne serait possible de le faire dans une appréciation de quelques lignes. Mais rien n'empêche de nous arrêter un instant devant le merveilleux effet de lumière d'un *Intérieur arabe*, que le caprice du peintre a voulu animer par une réunion de figures étranges, qui représentent, suivant la notice, une noce juive dans le pays de Maroc : c'est une cour intérieure très-simple, avec des murs blancs tout unis supportant une plate-forme assez élevée, sans autre décoration qu'une balustrade peinte en vert, surmontée de toiles tendues à la manière du voile des théâtres antiques, pour obtenir un peu d'ombre et un peu de fraîcheur. Dans tout l'espace resté libre au delà de cette tenture, pénètrent les rayons de cette éclatante lumière des pays méridionaux, limpide et argentée, comme la savaient si bien rendre Paul Véronèse et Canaletti. Ce petit tableau est d'un effet admirable dans toutes ses parties, depuis les rayons du soleil jusqu'aux ombres, jusqu'aux reflets, jusqu'aux demi-teintes : c'est une merveilleuse peinture. Ce serait une peinture irréprochable, pour peu que M. Delacroix eût pu se décider à sacrifier complétement les figures singulières, qui révoltent beaucoup de gens par une exécution trop brutale, et les empêchent d'examiner ce tableau avec toute l'attention qu'il mérite.

Si M. Delacroix est prodigue de lumière, M. Gigoux en est avare au contraire; il la ménage avec soin, il l'étudie avec une attention scrupuleuse, et ne la répand qu'avec mesure. Son *Martyre de sainte Agathe*

est un ouvrage très-remarquable à ce point de vue ; c'est l'observation exacte et rigoureuse des nuances les plus délicates, des gradations les plus insaisissables, des transitions les plus imprévues, suivant lesquelles la lumière se distribue sur la surface ondoyante d'un corps de jeune fille. C'est une étude savante du clair-obscur, dans un parti pris très-vigoureux. Le style de cette peinture et son exécution, aussi bien que son effet, diffèrent essentiellement de ce qu'ils étaient dans les ouvrages précédemment exposés par M. Gigoux. Cependant, dans la facture heurtée et énergique de son *Léonard de Vinci*, comme aussi dans l'exécution onctueuse et la lumière cendrée de sa *Cléopâtre*, on pouvait pressentir la suavité unie à la puissance du *Martyre de sainte Agathe*. Mais il y avait loin pour arriver de ceux-là jusqu'à celui-ci; et les autres tableaux exposés par M. Gigoux semblent accentuer les transitions successives par lesquelles il lui a fallu nécessairement passer. C'est d'abord la *Sainte Geneviève*, peinture d'une tranquillité un peu froide et d'une grâce qui n'est pas sans afféterie; puis le *Portrait* du général Donzelot ; puis celui de Sigalon, qui le surpasse de beaucoup ; puis le portrait de madame X....., qui, à quelque dureté près dans le modelé, se rapproche beaucoup de la manière du *Martyre de sainte Agathe*.

M. Achille Devéria est toujours le même peintre élégant, le même dessinateur facile, qui s'inquiète plus de la coquetterie des formes que de leur pureté, de l'éclat de la couleur que de sa vérité. L'*Annonciation* qu'il a exposée cette année ne nous apprend rien de nouveau sur son talent, non plus que la *Charité*, non plus que les *Trois Vertus Théologales*. Au reste, ce ne sont ici que des cartons de vitraux, composés avec la facilité capricieuse qu'on retrouve dans tous les ouvrages de M. Devéria.

M. Decaisne a envoyé au Salon une *Françoise de Rimini*, qui est une délicieuse création, si ce n'est pas tout à fait la *Francesca* du Dante, et une *Adoration des Bergers*, qui rappelle assez heureusement les plus suaves peintures de l'École de Murillo.

Le *Triomphe d'Héliogabale* ou d'*Hélagabal*, comme on dit maintenant, est une œuvre singulière et bizarre au plus haut degré, mais pleine en même temps d'une fougue intempérante et d'une flamboyante originalité ; c'est une fantaisie étrange exécutée dans des proportions gigantesques ; c'est la représentation de la plus extravagante des orgies impériales d'une époque où le gouvernement du monde était une orgie perpétuelle, orgie atroce et sanglante quelquefois, mais seulement folle et échevelée sous le jeune empereur syrien, qui tenait le monde en ses mains comme un jouet exposé à tous ses caprices d'enfant. Il y a de la fantaisie et du ca-

price dans la peinture de M. Müller, beaucoup de jeunesse surtout, et une verve intarissable unie à une exubérance de mouvement qui ne respecte pas toujours la juste proportion des figures. Mais tout cela semble si joyeusement improvisé à mesure de l'exécution, tout cela est si coquet, si vivant, si animé, qu'on pardonne volontiers au jeune peintre de n'avoir pas traité plus sérieusement la folie du jeune empereur qu'il a choisi pour son héros.

A tout prendre, je préfère encore cette débauche de dessin, cette orgie de couleurs, à la peinture raide et guindée, froide et terreuse, que le plus grand nombre des élèves de M. Ingres se sont mis à pratiquer, sous prétexte du culte exclusif et absolu de la forme. On sent au moins de la vie et du mouvement, de la facilité et de l'abandon, à travers l'incorrection et le laisser-aller de M. Müller; tandis que tout est mort et glacé dans les ouvrages blafards de ces artistes métaphysiciens, qui constituent la peinture à l'état de pure abstraction. Pour eux, l'idéal de la figure humaine, considérée au point de vue de l'art, c'est l'homme dépouillé de la couleur, du mouvement, de la puissance musculaire et de la réalité objective de la forme; c'est quelque chose de gris, de terne, de souffreteux, d'incolore comme les larves des héros dans les Champs-Élysées de Virgile, comme les ombres errantes du premier cercle de l'Enfer du Dante.

On a peine à se rendre compte de la série de paradoxes par laquelle il a fallu que la raison de ces pauvres jeunes gens passât pour les amener à se figurer qu'ils faisaient véritablement de la peinture en reproduisant la nature comme s'ils l'eussent regardée à travers des verres de lunettes bleus. Espérons que ce ne sera chez eux qu'une erreur passagère, et que, laissant pour ce qu'elles valent les pauvretés et l'inexpérience des prédécesseurs de Raphaël, ils reviendront bientôt aux fortes études qui ont présidé au développement de toutes les grandes Écoles.

Plusieurs paraissent disposés à s'engager dans cette voie, dont ils semblent essayer les premiers abords d'un pas inexpérimenté encore, mais peut-être déjà résolu. Ainsi la peinture de M. Perlet, bien que timide encore et peu accentuée, a beaucoup plus de vigueur cependant qu'elle n'en avait l'an passé. En revanche, celle de MM. Amaury-Duval et Flandrin s'est peu améliorée; le *Portrait de Femme*, de M. Flandrin, ne vaut pas celui qu'il avait exposé l'an dernier, ou, du moins, il ne paraît pas le valoir, à beaucoup près; la différence d'âge entre les deux modèles est peut-être pour quelque chose dans cette infériorité relative. Au reste, je reviendrai sur tout ceci en temps et lieu, comme aussi sur les tableaux de

MM. Hippolyte, Bellangé, Jacquand, Jouy, Glaise, Arsène, Odier; sur ceux de M. Biard, qui ont, comme toujours, le privilège d'arrêter la foule; sur les habiles pochades de M. Diaz, et la charmante peinture de M. Baron, qui cache un grand fond d'études sérieuses sous l'apparence séduisante de la frivolité et de la coquetterie.

Je voudrais vous dire aussi quelques mots des tableaux de M. Tony Johannot, très-différents de tout ce qu'il avait exposé jusqu'à ce jour; de ceux de M. Colin, si nombreux et si variés; de la *Convalescence*, par M. Destouches; de la *Réussite en Cour*, de M. Roben; de la *Lecture pieuse*, de M. Guillemin; des peintures faciles et colorées de M. Couture; comme aussi des beaux pastels de M. Maréchal, un homme aussi plein de talent que de modestie, qui vit tranquillement en province, cultivant son art avec amour, et qui n'aurait peut-être pas encore envoyé cette année de peinture au Salon, s'il ne s'y était vu forcé par les obsessions de ses amis.

Il faudrait bien parler encore de la *Léda* de M. Riesner, dont la peinture chaude et colorée rivalise, dans cet ouvrage, avec les meilleures inspirations de M. Delacroix, son maître; du *Benvenuto Cellini* de M. Robert Fleury; du *Michel-Ange*, et surtout de la *Scène d'Inquisition*, du même artiste; des *Sociétaires du Théâtre-Français*, par M. Geffroy; du *Livre d'images* de M. Léon Perèse, plus connu sous le pseudonyme de Félix Muguet; de la peinture simple et naïve, quoique un peu commune, de M. Leleux; de la fantaisie poétique inscrite par M. Lécurieux sous le titre assez bizarre de l'*Amour des Fleurs*; et peut-être aussi de l'*Assomption*, de M. Ribera, dont je n'ai pas encore vu le tableau, mais dont le nom est rude à porter dans la peinture.

Et M. Debon, et M. Jolivet! — Je prends au hasard parmi les meilleurs; le moyen, en effet, de n'oublier personne dans cette rapide nomenclature? — M. Jolivet, qui a peint un *Christ au tombeau*, et un *Intérieur d'atelier*, rendu avec une recherche de détails et un fini précieux qui ne néglige aucun accident des accessoires les plus insignifiants; M. Debon, qui nous a montré *Rubens en Espagne* se promenant côte à côte avec le roi Philippe IV accompagné de toute la cour; M. Grenier, qui a représenté avec son talent ordinaire une de ces scènes désolantes qui, au moyen-âge, épouvantaient si souvent les familles, mais qui deviennent plus rares de jour en jour, l'*Enlèvement d'un enfant par des bohémiens*; et M. Benjamin, qui a quitté un instant ses crayons caustiques et spirituels pour peindre *Salvator Rosa chez les brigands des Abruzzes*.

Le *Cambise* de M. Guignet est d'un effet large et d'une couleur toute méridionale; mais la composition de ce tableau manque peut-être de ce

grand caractère et de cette haute simplicité indispensables dans un sujet historique de cette importance. Le *Giges et Candaule*, de M. Boissard, est un sujet historique aussi; mais il y a histoire et histoire; celle de Giges a une manière de joyeuseté qui s'accommode assez volontiers de la peinture éclatante que M. Boissard lui a appliquée; comme le *Luther dans sa cellule* s'accommode aussi de l'austérité pleine d'onction avec laquelle M. Keller a jugé convenable de le représenter.

Le *Liseur*, de M. Meissonnier, a été remplacé, cette année, par les *Joueurs d'échecs*, et les *Joueurs d'échecs* n'obtiennent pas moins de succès que le *Liseur* n'en a obtenu l'an passé. C'est encore un délicieux petit tableau fait à la loupe et peint on ne sait de quelle façon, car il n'y a pas de pinceaux, si effilés que vous les supposiez, dont une seule touche ne fût capable de faire disparaître la moitié de chacune de ces têtes microscopiques. Il faut convenir que l'on admire cette peinture autant au moins comme une curiosité que comme une œuvre d'art. C'est par un sentiment de même nature qu'on s'arrête d'abord devant le tableau de M. Ducornet, lorsqu'on aperçoit au bas ces mots étranges : « Né sans bras, » qui accompagnent sa signature; mais avec un peu d'attention, on reconnaît bientôt que, pour avoir été peinte avec les pieds, cette peinture n'est pas inférieure à celle de beaucoup de gens qui s'y mettent des pieds et des mains sans arriver à un résultat aussi satisfaisant.

J'allais oublier M. Court, et peut-être que j'aurais aussi bien fait; car ses tableaux ne ressemblent à rien qui, sous aucun prétexte, puisse s'appeler de la peinture. Le portrait du roi et de la reine de Danemark est une véritable diffamation : il n'est jamais permis de représenter qui que ce soit dans une attitude aussi niaise, et avec une peinture aussi abrutissante. Je ne conçois pas que le gouvernement, qui a empêché les représentations de la pièce de M. Gozlan, intitulée *Il y avait une fois un Roi et une Reine*, ait laissé exposer ce tableau dans la galerie du Louvre, car il est impossible que les personnages auxquels M. Gozlan faisait allusion fussent de moitié aussi ridicules dans sa pièce que leurs majestés danoises sur la toile de M. Court. Personne n'aurait le droit de s'étonner que l'ambassadeur de Danemark vînt, un de ces jours, à demander ses passe-ports uniquement à cause de l'exposition de ce tableau.

Les autres *Portraits* de M. Court sont d'une moins grande étendue, sans être d'une moins grande niaiserie; témoin celui de M. de Barante et particulièrement celui du *Paysan russe*, dont l'exposition pourrait bien, si peu que la diplomatie moscovite se montrât susceptible, exciter entre la France et la Russie des démêlés aussi sérieux que ceux que la pendaison

de M. Mac Leod est sur le point de susciter entre l'Angleterre et les États-Unis. Je ne fais profession d'une sympathie bien tendre pour aucune variété de Cosaque; mais il y a des charges que la peinture sérieuse ne doit pas se permettre, même avec des ennemis. Après cela, M. Court n'a peut-être pas eu la prétention de faire de la peinture sérieuse.

Plaisanterie à part, les *Portraits* de M. Court sont d'une médiocrité si insipide que je ne me sens pas le courage de vous en parler sérieusement cette année; et cependant, je vous parlerai de ceux de M. Dubufe, de ceux même de M. Lépaulle. J'examinerai attentivement ceux de MM. Scheffer, Boulanger, Flandrin; le beau *Portrait de Sigalon*, par M. Gigoux; celui de *la duchesse de Nemours*, par M. Winterhalter; et probablement aussi ceux de MM. Hornung, Varnier, Alfre, Guignet, etc.

Comme à toutes les Expositions depuis quelques années, les bons paysages sont nombreux au Salon de 1851. Les noms de MM. Corot, Marilhat, Troyon, Français, Nanteuil, Hostein, Joliyard, Flandrin, Thuillier, Legentil, y figurent avec avantage, ainsi que ceux de MM. Calame et Diday, ces deux copistes minutieux des innombrables détails qui appauvrissent trop souvent le caractère gigantesque des plus magnifiques paysages de la Suisse. M. Cabat n'est représenté que par deux toutes petites peintures pleines de grâce et de naïveté, dans lesquelles il a voulu montrer, après les grands ouvrages de style que lui ont inspirés les sites majestueux de l'Italie, qu'il peut retourner, quand bon lui semble, à ses anciennes inspirations des campagnes de la Normandie. En essayant de modifier sa manière, M. Aligny m'a semblé s'être fourvoyé quelque peu. Mais avec ce sentiment élevé de l'art, avec cet amour éclairé de la nature, qui caractérisent habituellement les œuvres de M. Aligny, ce ne peut être là qu'une erreur passagère de laquelle il reviendra promptement, soyez-en sûrs. D'ailleurs, il est évident que l'espèce d'incertitude que l'on reconnaît cette année dans plusieurs des ouvrages de cet artiste n'est, à tout prendre, que le résultat d'un travail de transition qui s'est opéré dans son talent. M. Aligny a compris que ce n'était pas assez du haut style de ses compositions pour leur assurer un succès incontestable; et comme il sentait en lui assez de puissance pour ajouter la vérité de l'effet et l'harmonie de la couleur à la grande tournure du dessin, il s'est mis à la recherche des qualités qui lui faisaient faute, avec incertitude d'abord, puis avec plus d'assurance à mesure qu'il avançait. Les divers paysages qu'il a envoyés à l'Exposition représentent toute l'histoire de cette transformation, qui aboutit en fin de compte à un ouvrage à peu près irréprochable : *la Vue d'une Villa italienne*. Mais ce n'est là, croyez-le bien, que le premier pas dans une carrière où M. Aligny marchera de pair, à l'avenir, avec nos plus grands

paysagistes, Claude Gelée et Nicolas Poussin, ceux-là qui ont su allier la distinction de la forme avec la vérité de la couleur.

M. Rémond se distingue de tous les paysagistes présents et passés par l'immensité de sa toile, sinon par la supériorité de sa peinture : les rochers, les torrents, les broussailles, les cèdres du Liban représentés dans ce tableau, sont, peu s'en faut, de grandeur naturelle; et quoique le paysage de M. Rémond soit aussi grand que pas un des tableaux d'histoire du Salon, M. Rémond ne m'a pas semblé un plus grand paysagiste pour autant.

On nous avait fait espérer pour cette année une grande peinture de M. Isabey, digne pendant de l'*Entrée du port de Marseille*, exposée au dernier Salon; mais rien de semblable ne se trouve dans aucun des galeries du Louvre; pas même une de ces délicieuses petites toiles dans lesquelles notre admirable peintre de marine sait si bien résumer toute la puissance de son talent. En revanche, les tableaux de M. Gudin foisonnent, et l'on n'en compte pas moins d'une vingtaine dispersés çà et là ou réunis dans le même encadrement. Ce sont des combats livrés sur toutes les mers dans le cours du dix-septième siècle par la marine française, depuis le Bombardement d'Alger par le maréchal d'Estrées, jusqu'à la Prise de Rio-Janeiro par Duguay-Trouin, qui eut lieu dans les premières années du siècle suivant; c'est ensuite le Départ du terrible Canaris pour Ténédos, et puis le Retour pacifique d'un Baleinier qui a fait bonne pêche, et puis une Vue pittoresque des rivages de Salenelles à l'embouchure de l'Orne, par un effet de clair de lune. Tout cela est exécuté avec cette incroyable habileté de pinceau qui caractérise le talent actuel de M. Gudin, et qui, trop souvent, fait disparaître les qualités éminentes qui ont fait la réputation de ses premiers ouvrages.

Un autre *Clair de Lune* étudié avec plus de soin peut-être, mais rendu avec un talent moins expérimenté, se trouve relégué dans une place assez obscure, où il est difficile de le bien voir. Toutefois, en l'examinant avec attention, on y reconnaît une observation intelligente de la nature, qui, si elle eût été plus habituelle, eût sans doute garanti M. Barry de quelques réminiscences trop visibles de la peinture de Joseph Vernet. Ces réminiscences sont moins apparentes dans une autre marine du même artiste, la Victoire de la *Clorinde* sur une frégate anglaise, l'*Eurotas*, si je me souviens bien. Cependant, c'est un tableau assez recommandable, ainsi que la *Prise de l'île d'Epicopia*, de M. Mayer. La *Vue de Naples*, par M. William Wyld, et l'*Échouement du Véloce sur la jetée de Calais*, sont aussi des tableaux de marine assez satisfaisants.

Les *Intérieurs* de M. Granet ont toujours le privilège d'attirer la foule; et ce n'est pas un phénomène médiocrement surprenant de voir au milieu des grandes réputations de notre temps, conquises par des ouvrages d'un caractère si différent, et habituellement dépourvus de toute espèce d'énergie et de caractère, de voir, dis-je, une peinture heurtée et violente comme celle de M. Granet obtenir un succès aussi général auprès de cette partie du public la moins faite pour comprendre les ouvrages de cette nature. C'est que la manière de M. Granet, large, simple et puissante, comme elle est toujours, est en même temps saisissante par la représentation exacte de l'aspect habituel des choses, car l'exactitude de cette représentation ne recule même pas devant la vulgarité des formes ou la dureté du coloris, toutes les fois que ces accidents se sont trouvés énergiquement accentués dans le modèle. Aussi, les hommes les plus étrangers à l'étude de la peinture sont frappés du sentiment profond de la réalité qu'on retrouve jusque dans les ouvrages de M. Granet les moins étudiés en apparence. Regardez seulement avec attention le *Retour de san Felice dans son couvent*, ou le *Tasse consulté par le père Grillo sur un sonnet de sa façon*, et vous serez frappé de cet énergique sentiment de vérité générale, qui néglige trop souvent peut-être la précision des détails, mais qui n'oublie jamais l'accentuation des grandes masses.

La *Vue intérieure de la cathédrale de Milan*, par M. Sebron, n'est pas sans mérite, bien que d'un caractère essentiellement différent; c'est une peinture assez puissante d'effet, mais d'une exécution molle et pâteuse par endroits, qui enlève à la pierre même son caractère de solidité. La manière de M. de Kock a plus de consistance et de vigueur dans les *Ruines d'une abbaye servant de grange*. L'*Intérieur d'une maison de paysan*, par le même artiste, est une étude consciencieuse, exécutée avec moins d'expérience que de bonne volonté.

Parmi les tableaux de nature morte, ceux de MM. Barker, Léger-Chérelle, et de Mlle Journet, méritent d'être cités entre tous les autres : l'*Attaque des Braconniers*, de M. Barker, a presque la dimension d'un tableau d'histoire. Cinq ou six braconniers, barricadés dans une baraque où ils ont caché du gibier de toute sorte, soutiennent l'attaque des gardes-chasse d'un grand seigneur, du temps où il y avait des grands seigneurs; une jeune femme se désole à côté d'un des assiégés frappé d'une balle, tandis que les agresseurs s'élancent par une fenêtre contre laquelle sont dirigés les fusils de quelques hommes que l'on distingue à peine dans l'obscurité du second plan. Tout cela, autrement disposé, ferait un admirable tableau de genre, pour peu qu'il fût étudié avec un peu de recherche et de précision, mais M. Barker n'a voulu faire qu'un tableau de nature morte. En

effet, les figures sont complétement subordonnées au gibier et aux accessoires. On souhaiterait sans doute plus de vigueur et de fermeté dans l'exécution de cette peinture, comme aussi dans celle des tableaux de fruits de M. Léger-Chérelle, assez peu étudiée dans certaines parties.

Les deux tableaux de Mlle Journet sont irréprochables à ce point de vue. Ces fruits, ces feuilles, ces vases, ces marbres, ces étoffes existent positivement dans leur réalité caractéristique; et dans chacun de ces tableaux, les objets, quoique subordonnés à l'effet général de la peinture, n'en sont pas moins rendus avec un grand sentiment de la nature et du caractère essentiel de chaque chose. Voilà le principal mérite des ouvrages de Mlle Journet, qui nous a montré l'an passé, dans son tableau de *Lesueur chez les Chartreux*, qu'elle peut appliquer son beau talent à la figure humaine et à la nature morte, indifféremment.

Je dirai peu de chose des aquarelles. Les plus remarquables sont, sans contredit, celles de MM. Hubert, Dauzats, Girard, Siméon Fort; celles de MM. Justin-Ouvrié et Garnerey sont aussi très-recommandables. Nous y reviendrons plus tard; mais aujourd'hui le temps presse, avançons. Il faut bien dire enfin quelques mots de la sculpture.

Permettez-moi, cependant, encore un souvenir pour ce malheureux Redouté, cet élégant peintre de fleurs, dont les ouvrages ont fait pendant quarante ans les délices de tous les salons de Paris et l'admiration des botanistes; malheureux vieillard, qui s'est vu contraint de mourir parce que la France n'était pas assez riche pour payer six mille francs une de ses plus importantes compositions! Voici des roses, des pivoines, des amaryllis et des hyacinthes, des tulipes et des camélias, dernières fleurs échappées à son pinceau, fraîches et coquettes autant que pas un des ouvrages de son meilleur temps.

APRÈS ce premier coup d'œil jeté à la hâte sur la peinture, il est temps de quitter les somptueuses galeries du premier étage pour visiter les salles tristes et pauvres, nues, froides et humides, où, malgré les plus justes réclamations, se trouvent encore relégués à chaque Exposition les chefs-d'œuvre de la sculpture contemporaine. Il ne faut pas manquer d'un certain courage pour se hasarder sous ces voûtes glaciales en sortant des salons dorés, tout inondés des tièdes rayons de ce joyeux soleil du printemps qui vous sourit capricieusement, entre deux nuages d'argent, à travers les grandes vitres du palais. La plupart des visiteurs n'ont pas toute la résolution qu'il faudrait pour cela. Et puis, allez donc vous arrêter dans une salle mal éclairée, devant une pâle statue de marbre, devant ces plâtres ternes et blafards, quand toute votre puissance d'attention a été épuisée par les chatoyantes couleurs de la peinture! Aussi, faut-il voir comme cette pauvre sculpture est abandonnée, même par les artistes, qui vont à peine y jeter au hasard un coup d'œil rapide et distrait.

Cependant, les ouvrages des sculpteurs ne sont pas moins dignes que ceux des peintres d'une attention sérieuse. En effet, s'ils ont, à vrai dire, moins d'importance vis-à-vis de la société actuelle, s'ils sont d'un usage moins journalier, d'une utilité moins habituelle, ils sont aussi, en revanche, beaucoup plus durables; et lorsque les chefs-d'œuvre du pinceau des artistes les plus renommés auront cessé d'être depuis des siècles, les mo-

numents de la sculpture existeront encore aussi intacts que le jour de leur achèvement. Seuls ils resteront, et c'est à eux, à eux seuls que la postérité pourra demander compte de l'état des arts à notre époque. Nous n'aurions aucune idée du mérite des peintres de l'antiquité, si les plus merveilleuses statues antiques n'étaient pas là pour nous en donner approximativement la mesure. On ne voudrait pas croire à la sublime perfection des œuvres d'Apelles, si quelques-uns des ouvrages de Phidias et de son école n'étaient parvenus jusqu'à nous.

Donc, si vous espérez quelque renommée dans l'avenir, vous tous, grands peintres de notre temps, essayez enfin d'obtenir que la sculpture soit un peu moins maltraitée par l'administration qu'elle ne l'a été jusqu'à ce jour; abandonnez-lui quelque peu de cette attention que vous prodigue votre public; mais, avant tout, qu'une meilleure place lui soit accordée à l'Exposition : le palais du Louvre est assez vaste pour qu'on lui trouve quelque part une salle moins froide et moins dépourvue de lumière.

La déplorable influence de cette lumière triste et pâle sur les sculptures est si bien sentie des artistes exposants, que vous voyez chaque année tous ceux qui, soit par leur talent, soit par leur réputation, soit par leurs relations dans le monde, jouissent de quelque crédit, se disputer avec acharnement l'embrasure de la fenêtre unique qui prend jour sur la face méridionale du palais, parce qu'il entre par là quelques rayons de ce beau soleil qui anime, qui vivifie toute chose.

Les statues, les bas-reliefs, les groupes, les monuments, sont là entassés les uns sur les autres dans un espace de quelques pieds carrés, et si serrés, que quatre personnes ne peuvent rester en même temps à les examiner.

C'est d'abord une statue de M. Lorenzo Bartolini, le grand sculpteur florentin, dont la renommée européenne n'est pas encore parvenue à se faire sanctionner par le public parisien, cet arbitre suprême des renommées contemporaines. Cependant M. Bartolini n'a rien négligé pour fixer son attention; depuis quelque temps, il n'a laissé passer aucune de nos Expositions sans y envoyer quelqu'un de ses ouvrages les plus renommés en Italie. Au commencement, c'étaient des bustes; ces bustes n'avaient rien de bien extraordinaire, mais la réputation de leur auteur était imposante : chacun suspendit son jugement. Ce fut ensuite un modèle de monument funèbre exécuté en marbre de Carrare; on n'osa trop dire encore ce qu'on pensait : le monument était assez heureusement disposé, et puis les figures étaient d'une proportion si petite, et la matière si irré-

prochable!.... Enfin, voici une statue de la *nymphe Arnina*, une figure grande comme nature ou à peu près, dans laquelle le sculpteur a voulu personnifier les grâces élégantes des belles jeunes filles qui habitent les rives de l'Arno. Il faut bien en prendre son parti cette fois, le talent de M. Bartolini n'est pas à la hauteur de la renommée qu'on lui avait faite. Sa *nymphe Arnina* peut être admirée dans les pays où l'on fait peu de sculpture passable; mais à Paris, elle se trouve dans des conditions moins favorables. Cependant, nous ne nous départirons pas envers elle de cette justice indulgente que les étrangers sont toujours sûrs de rencontrer dans notre pays.

Après la *nymphe Arnina* de M. Bartolini, vient l'*Odalisque* de M. Pradier, une de ces jolies petites statuettes de femmes nues que vous avez admirées derrière les vitraux des marchands de curiosités, et que, par une de ces fantaisies d'artiste qui ne veulent pas être expliquées, M. Pradier s'est avisé d'exécuter en grand, préférablement à toutes les autres. C'est là une sculpture habilement travaillée, comme toutes celles de M. Pradier, moins bien étudiée cependant dans son ensemble, et moins complétement rendue dans les détails qu'elles ne le sont habituellement.

Ensuite vient la *Désillusion*, de M. Jouffroy, élégante statue en marbre, qui n'en serait pas plus mal quand elle aurait été baptisée d'un nom un peu plus français, d'autant plus que l'expression de cette figure rappelle plutôt la satiété, voisine du dégoût, que la désillusion, puisque désillusion il y a. Du reste, la statue de M. Jouffroy ne manque pas de qualités sérieuses : elle est surtout étudiée avec une grande recherche dans toutes ses parties; c'est une forme suave et veloutée qui repose agréablement la vue, mais à laquelle on souhaiterait peut-être un peu plus de précision par endroits.

Un peu plus loin, *Eudore et Cymodocée* ont été représentés en bas-relief au moment où, suivant l'expression de M. de Chateaubriand, *on entend gémir la porte de fer de la caverne du tigre*, qui bondit et s'élance pour les dévorer.

En face de ce bas-relief de M. Tenerani se trouve le *Tombeau de Géricault*, par M. Etex. Le peintre, à demi couché sur la pierre tumulaire, tient encore à la main sa palette toute préparée pour le travail. Sur le devant du monument, le *Naufrage de la Méduse* a été reproduit en bas-relief avec plus d'à-propos que d'exactitude. A chaque extrémité du socle, sont gravés le *Cuirassier* et le *Chasseur à cheval*.

Toutes ces sculptures, et d'autres encore, moins importantes il est vrai, sont entassées dans l'embrasure d'une seule fenêtre; car c'est ici, comme je le disais tout à l'heure, la place la plus recherchée de toute l'Exposition de sculpture. Cependant, il y a encore des ouvrages assez remarquables dans la salle d'entrée. Ainsi l'*Icare* de M. Grass ne le cède à aucun des ouvrages favorisés, non plus que le petit groupe en bronze de M. Feuchère. L'immense *Prométhée* de M. Legendre-Héral est un peu lourd dans sa forme; son *Giotto enfant* a plus de finesse. Je vous parlerais bien encore de deux ou trois autres figures de *Giotto enfant*, car l'enfance de Giotto est devenue un sujet à la mode. Mais, vous ayant fait grâce des *Giotto* trois ou quatre fois plus nombreux de la peinture, je ne vois pas de raison pour m'appesantir sur ceux de la sculpture.

Le *Soldat franc* de M. Suc, et l'énorme *Lion* de M. Rouillard, présentent de grandes analogies de caractère aussi bien que d'exécution: ils sont brutalement étudiés tous les deux, et tous les deux sauvages jusqu'à la férocité; je ne sais trop avec lequel j'aimerais le mieux me rencontrer face à face au coin d'un bois. Le Franc est un rude compagnon, je vous jure; il pourrait bien être aussi quelque peu anthropophage, et je le soupçonne fort d'avoir digéré dans sa vie quelques lambeaux de chair humaine; mais le lion! le lion! on n'a guère, de notre temps, l'habitude de se mesurer avec des lions; et puis, les animaux rétrogriffes sont plus dangereux peut-être de l'ongle que de la dent, sans compter qu'ils sont sujets à des accès de folle rage dans lesquels il est impossible de prévoir leurs mouvements. Tout bien considéré, je ne souhaite ni à vous ni à moi de rencontrer sur notre chemin le lion non plus que le soldat franc. Je consentirais plus volontiers à faire connaissance avec la délicieuse petite *Nymphe* de M. Chambard, qui écoute si curieusement les chuchotements d'un coquillage, ou même avec la *Bacchante* de M. Garraud, malgré l'exagération un peu commune de ses formes; mais ce n'est pas de moi qu'il s'agit, et peut-être vous souciez-vous assez peu de la conversation de ces aimables personnes. Il y a tant de choses à dire, cependant, à une jolie nymphe qui écoute avec une naïveté si attentive! tant de choses à apprendre avec une de ces joyeuses corybantes qui accompagnaient le Bacchus indien, le dieu cornu, dans sa marche triomphale à travers les populations de l'Asie! Et s'il est vrai que le plus simple bourgeois de l'antiquité en remontrerait, en fait d'archéologie, à toute une Académie des Inscriptions, que de renseignements précieux ne pourrait-on pas obtenir de femmes d'aussi bonne compagnie qu'une nymphe des vallées de la Grèce, qu'une des bacchantes qui voyageaient à la suite du dieu vainqueur, dans des contrées à peine connues aujourd'hui même, et dont nous ignorons l'histoire d'une façon à peu près absolue!

Une gracieuse petite figure d'Amour dans laquelle M. Debay a voulu caractériser *le Tourment du Monde*, me servira de transition pour passer des nymphes et des bacchantes aux vierges et aux anachorètes; qu'il me soit permis seulement de faire observer qu'en personnifiant dans l'Amour le tourment du monde, M. Debay s'est laissé entraîner au delà des limites de la vérité allégorique. Hé, mon Dieu! combien n'y a-t-il pas dans la vie d'autres tourments que l'amour, sans compter la faim, le froid, l'ennui, la misère, la maladie, et tant de tourments réels, tant de tortures véritables! Mais l'amour, un tourment! Un tourment qui guérit, qui fait oublier tous les autres. Oh! n'acceptons pas les définitions des vieillards chagrins et jaloux; laissons au printemps sa fraîcheur, aux fleurs leurs parfums, aux fruits leur saveur, à l'amour ses illusions; ne désenchantons pas la vie à son aurore. C'est une si douce chose d'être jeune, jeune d'âge, et surtout jeune de cœur et d'âme! Tâchons d'être jeunes le plus longtemps possible. Oh! les cheveux blancs viendront assez vite! Tressez des couronnes de roses aussi longtemps que les roses auront pour vous des parfums.

Saint Antoine comprenait la chose d'une autre façon, et peut-être qu'il n'avait pas tout à fait tort; cependant, il est juste de remarquer que même, d'après la statue de M. Evrard, il n'était pas de la première jeunesse lorsqu'il devint le modèle des cénobites. Du reste, la figure de M. Evrard ne se distingue par aucune qualité bien éminente; c'est de la sculpture très-ordinaire, aussi bien que les cinq ou six statues de *Vierge* et de *Sainte Philomène* qui se trouvent à l'Exposition. Le *Gladiateur* de M. Faillot vaut un peu mieux; mais je préfère à toute cette sculpture ambitieuse le joli morceau de marbre dans lequel M. Pascal a curieusement ciselé le *Combat à outrance de deux Bécasses* qui se déchirent à grands coups de bec.

Sept ou huit bustes encore, ceux de MM. Dantan, Maindron, Etex, Oudiné, Lanno, Ber, Pascal, méritent quelque attention Et quoi encore? Je ne sais.

Toute cette Exposition de sculpture a un aspect de pauvreté et d'abandon qui fait mal à voir. Cette salle, si triste et si froide, semble encore plus triste et plus froide cette année, déserte comme la voilà, et peuplée à peine de quelques rares statues.

Cependant, les ouvrages de sculpture présentés au jury étaient aussi nombreux, plus nombreux que jamais : pourquoi donc le sont-ils si peu à l'Exposition? Uniquement parce qu'on a voulu persuader au public que l'art dégénère par suite des Expositions annuelles. Alors on a exclu les trois

quarts des ouvrages présentés ; on les a exclus un peu au hasard, mais en ayant soin de repousser de préférence les plus remarquables entre les productions des artistes encore peu renommés. Il fallait bien faire croire à une décadence, et le succès de quelques jeunes gens aurait démontré une renaissance.

Il faut bien qu'il y ait un fond de vérité dans cette explication, car il m'en est revenu quelque chose, à moi qui me tiens à l'écart des coteries et des intrigues ; et si peu initié que je me sois trouvé aux mystères des ateliers, je connaissais nombre de sculptures supérieures au plus grand nombre des ouvrages exposés, que je n'ai pas trouvées au Salon. Je vous citerai, entre autres, trois figures de M. Lévêque : un buste du Roi, de M. Duseigneur; une figure de M. Helschoix, et particulièrement une délicieuse statue de jeune fille, rendue avec une grâce et une naïveté merveilleuses par un tout jeune homme, M. Camille Demesmay, qui taille le marbre et modèle la terre avec cette facilité instinctive qui révèle presque toujours une vocation décidée. Aussi faut-il voir quelle charmante figure c'est là, que cette nymphe souriant d'un imperceptible sourire, tandis qu'elle assemble brin à brin les fleurs d'une fraîche et gracieuse couronne. Je ne parle pas des ouvrages de M. Préault : leur refus est de droit; cependant l'Académie des Beaux-Arts devrait bien s'apercevoir qu'il est cruel et de mauvais goût de poursuivre un homme avec un aussi implacable acharnement. Il est atroce de perdre l'avenir de cet homme, de ruiner son existence, sous prétexte que ses ouvrages ne sont pas à votre convenance. Car il n'y a pas de loi qui ordonne que la sculpture devra être faite de telle façon pour être reçue à l'Exposition; et vous devez comprendre à la fin qu'il n'y a rien au monde de plus monstrueux qu'une injustice qui ne finit pas.

On a remarqué depuis longtemps que toutes les fois qu'une tendance nouvelle se manifeste dans le domaine des arts, l'architecture est toujours assez lente à montrer qu'elle en a ressenti l'influence. Habituellement, elle persiste encore dans la voie abandonnée, que déjà les autres arts ont épuisé l'engouement momentané du public pour une fantaisie passagère. Les observateurs superficiels en ont conclu qu'elle est moins sujette aux caprices de la mode que la peinture, par exemple, ou la sculpture, tandis qu'il résulte seulement de là qu'elle manifeste plus tard l'impression qu'elle en a subie : semblable à ces navires pesamment armés qui, lorsque le vent a changé, subissent quelque temps encore l'impulsion qui vient de cesser, tandis que les embarcations plus légères se laissent détourner plus promptement, en raison même de leur légèreté.

Ainsi, sur cette mer incessamment agitée de la pensée humaine, au milieu des courants et des tempêtes qui sillonnent en sens divers le domaine des beaux-arts, chacune des formes de leur manifestation subit à

son tour l'influence de ces agitations successives, suivant la pesanteur du bagage qu'elle traîne après soi, suivant la rapidité plus ou moins grande des moyens d'exécution dont elle peut disposer.

La littérature, qui a le privilége de formuler immédiatement toutes les impressions reçues, est ordinairement la première à signaler les influences nouvelles; la peinture vient ensuite avec ses chevalets, ses toiles, ses pinceaux, tout son attirail, moins lourd que gênant, moins volumineux qu'embarrassant; puis la sculpture, avec ses armatures et son bagage de limes, de marteaux, d'outils de fer, de terre humide, de plâtres et de blocs de marbre; enfin l'architecture, qui se meut lentement, embarrassée dans sa démarche par les engins de toute sorte auxquels elle est obligée d'avoir recours pour se mettre en mouvement; la pesanteur de son allure lui donne une apparence de gravité dont l'admission de nouveautés trop récentes ne vient jamais compromettre la dignité. Cette dernière forme de l'art m'a toujours semblé présenter une grande analogie avec ces personnages épais qui, sous prétexte de gravité, repoussent les modes nouvelles aussi longtemps qu'elles ne sont pas devenues surannées et ridicules.

C'est ici une pensée plus bizarre peut-être que judicieuse, mais elle m'est revenue avec une telle insistance à la vue de l'exposition d'architecture, qu'il a bien fallu me résoudre à l'exprimer pour m'en débarrasser; et encore, tout écrite que la voilà, elle ne me paraît pas absolument dépourvue de vérité et de justesse.

En effet, ne voilà-t-il pas que cet engouement factice pour le Moyen-Age, que la restauration avait imposé à la littérature, et qui, successivement, s'était emparé de la peinture et de la sculpture, a fini par envahir l'architecture elle-même? Cette honnête architecture, que ses vieux amis n'auraient jamais crue capable d'une pareille dépravation, la voilà qui s'affuble d'un justaucorps de velours, qui chausse ses deux pieds de souliers à la poulaine, qui se coiffe d'un chaperon surmonté d'une plume de paon; et cela, juste au moment où les autres arts ont depuis longtemps jeté par la fenêtre toute cette défroque usée. A deux ou trois exceptions près, l'exposition d'architecture est moyen-âge, complétement moyen-âge, comme elle était antique il y a vingt ans.

Après cela, la plupart de ces dessins, bizarrement accidentés, ne sont pas trop mal rendus, et quelques-uns présentent des curiosités assez intéressantes. Le tombeau du pape Adrien V, dessiné par M. Lacroix dans l'église de Saint-François, à Viterbe, est un précieux exemple du système de

mosaïque employé, dans certains pays, à la décoration des monuments, jusque vers la fin du treizième siècle.

La chapelle royale de Palerme était connue avant les dessins de M. Travers, qui a exécuté tout ce travail avec un soin et une exactitude remarquables, et sur une échelle assez élevée, pour l'intelligence des moindres détails. Mais à quoi bon refaire un ouvrage déjà fait, et pourquoi donner une nouvelle édition de la chapelle royale de Palerme, quand la chapelle royale de Palerme a été dessinée, mesurée, cotée, enluminée et publiée par M. Hittorff, dans son bel ouvrage sur les monuments de la Sicile?

Puisque nous en sommes aux monuments de la Sicile, voici une étude assez remarquable de la *Charpente de la cathédrale de Messine*, exécutée par M. Roux aîné, d'après les dessins de M. Morey. Ici, comme dans la chapelle royale de Palerme, le goût arabe domine encore dans l'aspect général comme dans l'exécution des détails, et au premier coup d'œil, on ne saurait trop dire si l'on est dans une mosquée ou dans une basilique: car, en Sicile aussi bien qu'en Espagne, rien ne ressemble autant aux dernières mosquées des vaincus que les premières basiliques élevées par les vainqueurs. C'est à croire véritablement que les mêmes artistes ont construit et décoré les uns et les autres de ces monuments, destinés, cependant, à satisfaire aux convenances de cultes si différents.

Avant de quitter l'architecture du midi de l'Europe, nous visiterons encore la cathédrale d'Assisi, ou, pour mieux dire, nous examinerons en passant l'étude qu'en a faite M. Cerveau; déjà nous y trouverons les traces de la froideur et de la pauvreté du génie septentrional. La *Cathédrale d'Évreux*, par M. Bourguignon, ne présente rien de particulièrement intéressant. Les cathédrales gothiques ne sont pas rares en France: il serait grand temps qu'elles devinssent un peu moins communes à l'Exposition. La *Châsse de saint Taurin*, reproduite par le même artiste, est une curiosité qui ne manque pas d'intérêt; mais cela est d'un goût médiocre et d'une importance tout à fait secondaire comme œuvre d'art.

Quelques-unes des études sur les monuments chrétiens de la Picardie, par M. Boeswilwald, ont plus de tenue et de gravité. Vous parlerai-je du projet de l'*Hôtel-de-Ville de Compiègne*, par M. Desmarets? de la *Restauration de l'église Saint-Jacques, à Dieppe*, par M. Lenormand? Assez de meneaux et de gargouilles comme cela. J'ignore si ces drôleries vous intéressent beaucoup; mais, à coup sûr, elles ne m'amusent guère. Arrêtons-nous cependant encore devant l'*Église de Sainte-Menoux*, par M. Durand: le style romano-byzantin de ce monument est d'une barbarie assez originale.

M. Durand a exposé, en outre, une étude de l'arc de triomphe romain désigné à Reims sous le nom de *Porte-Mars*. C'est la quatrième ou cinquième fois, depuis dix ans, que nous voyons au Louvre les dessins de ce monument, qui est assez curieux à la place où il se trouve, mais dont l'importance comme œuvre d'art ne me semble pas justifier l'admiration persévérante des artistes qui l'ont successivement reproduit. Les arcs de triomphe romains ne sont pas rares, et ils sont habituellement d'un meilleur goût.

A propos d'arcs de triomphe, voici l'*Entrée triomphale de Sésostris dans le grand temple d'Ibsamboul, en Nubie*. Je ne discuterai pas ici l'authenticité de tous les détails de cette vaste restauration. M. Horeau en a recueilli sur les lieux mêmes les matériaux les plus importants; et puis, ces dessins font partie d'un grand ouvrage intitulé *Panorama de l'Egypte et de la Nubie*, dans lequel M. Horeau a résumé toutes les observations du long voyage qu'il a fait dans ce pays.

En descendant de ces hautes études archéologiques aux projets de l'architecture pratique, nous trouvons à peine deux ou trois ouvrages à citer dans toute l'Exposition; encore, pour arriver à ce nombre, faudra-t-il avoir soin de n'oublier personne, ni M. Thierry, avec son *Tombeau de Bayard*, ni M. Hittorff, avec sa *Rotonde des Champs-Elysées*, ni M. César Daly, avec son *Projet de décoration intérieure d'une chapelle*.

PEINTURE.

SALON DE 1841.

PEINTURE.

En France, il est de bonne compagnie d'aimer les arts et de s'y connaître, et même de les cultiver plus ou moins. Qui est-ce qui ne fait pas aujourd'hui de la peinture, de la musique ou de la littérature tant bien que mal? Il n'y a guère de maison dans Paris où l'on n'entende gémir un piano, grincer une guitare ou miauler un violon, guère de maison où l'on ne voie barbouiller des toiles ou noircir du papier. C'est prodigieux ce qu'il se fabrique chaque année de vers et de prose, ce qu'il s'emploie de couleur, ce qu'il s'use de cordes de Naples. Mais ordinairement il n'y a rien de bien sérieux dans tout cela : c'est un passe-temps comme un autre, dans lequel on dépense plus d'esprit que de cœur, plus d'adresse que d'intelligence.

N'importe, on a la prétention d'aimer les arts dans notre pays; et peut-être croit-on les aimer véritablement.

J'ai connu un bon homme d'employé qui se regardait comme le plus grand chasseur qu'il y eût au monde, parce qu'il avait coutume d'arpenter, tous les dimanches, un fusil sous le bras, les cultures de la banlieue. Lorsque par hasard il lui était arrivé de mettre à mort une mauviette ou deux pinçons, il revenait avec des airs de braconnier forcené; alors, auprès de lui, Nemrod ou le chasseur Noir était bien peu de chose dans son estime.

Combien de gens aiment les arts comme notre Nemrod aimait la chasse, d'une honnête affection de convenance qui se trouve satisfaite à peu de frais, et qui pourtant croit devoir se manifester par des expressions exagérées! C'est une folle ardeur de la tête, un emportement fantasque de l'imagination, avec un cœur sans expansion, un tempérament sans exigeance.

Que si nous descendons aux simples connaisseurs, aux amateurs éclairés, à la foule, c'est bien autre chose encore : de grands mots, de grandes phrases, une exaltation à froid, un enthousiasme de commande; mais rien de cet amour senti, de cette admiration profonde; rien de cette passion instinctive qui devine les choses vraiment belles et touchantes, qui les reconnaît au premier coup d'œil.

On va au Salon comme à Longchamps, comme au théâtre, comme à une course au clocher, comme à un concert; comme on va dans tous les lieux où le public afflue, où se porte la foule, pour être vu d'abord, et puis pour voir un peu et pour entendre, parce qu'il y a des choses qu'il n'est pas permis d'ignorer.

Il est assez curieux d'observer le manége de tout ce monde d'admirateurs à la suite en présence d'une nouveauté, œuvre d'art ou pièce de théâtre, qui n'est pas encore classée, et dont l'auteur n'a pas une réputation faite. Le premier qui ressent ou croit ressentir une impression favorable se garde bien de la manifester; l'œuvre ni l'auteur ne sont encore jugés; il sera peut-être ridicule d'avoir admiré l'un ou l'autre. Alors on essaie de pressentir l'opinion des plus proches voisins, on murmure quelques paroles inarticulées qui pourraient, au besoin, passer pour un éloge, mais qui, à la rigueur, n'expriment rien positivement; et puis on écoute, prêt à répondre, à l'expression du blâme comme à celle de l'éloge : « C'est là précisément ce que je pensais. » Cependant, d'autres voix s'élèvent, la rumeur augmente, et, peu à peu, les chuchotements et les murmures deviennent décidément l'expression de l'approbation ou du

blâme; l'ouvrage tombe ou réussit sans que personne, la plupart du temps, ait eu le courage de manifester une opinion personnelle. Je n'ai jamais assisté aux premières représentations d'un ouvrage, sans être témoin de manœuvres de cette nature. A l'ouverture du Salon, c'est quelque chose de parfaitement analogue.

Encore, si cette approbation ou ce blâme portaient juste habituellement, peu importerait la manière dont ils arrivent à se formuler; mais point. On admire à l'Opéra les tours de force des chanteurs, le clinquant de la musique, le tapage de l'orchestre, les difficultés d'exécution; de l'art véritable, on n'en tient pas compte, et l'on demeure parfaitement insensible aux passages les plus gonflés d'émotion. On applaudit au Salon les tours de force encore, et le clinquant et le tapage de la couleur, la peinture minutieuse, luisante, chatoyante comme de l'agate, et la sculpture ratissée et polie comme des billes de billard.

Aussi les ouvrages sérieux ont peu de chances de succès parmi nous. Notre public n'est pas assez initié à l'intelligence de la beauté plastique pour être sensible aux qualités éminentes d'une œuvre d'art; c'est peu de chose pour lui que l'élévation du style, la pureté de la forme, la richesse de l'exécution; c'est peu de chose même que la poésie la plus touchante, et l'on peut être assuré de produire plus d'effet au Salon avec un sujet horriblement mélodramatique ou grotesquement trivial, qu'avec l'œuvre la plus distinguée, la plus élégante, la plus sublime, la plus poétique. Ces gens-là ont une admiration qui vous fait mal.

Encore, s'ils étaient doués de la modestie qui conviendrait à leur ignorance, ce serait une sorte de compensation; mais point. Ils sont persuadés que toute justice et toute raison sont en eux; et comme ils n'ont que des admirations de convenance, ils sont obligés de s'abandonner aux théories paradoxales les plus extravagantes, imaginées pour les justifier en apparence. J'en connais qui expliqueraient à Raphaël et à Titien leurs propres ouvrages, et qui seraient de force à leur en remontrer sur la pratique même de la peinture.

Avec un public disposé de cette façon, c'est un grand malheur d'avoir pris l'art au sérieux et de chercher consciencieusement à faire de la bonne peinture. C'est un grand malheur d'estimer peu la peinture difficile et prétentieuse, et de faire peu de cas des trompe-l'œil et des tours de force d'exécution; on passe pour un esprit bizarre qui recherche les opinions étranges et se plaît à la contradiction.

Donc, si vous trouvez mon opinion très-différente, la plupart du temps, de celles que vous aurez entendu exprimer, n'en soyez pas trop surpris. J'ai ce malheur d'estimer peu la peinture médiocre; mais, en revanche, j'aime d'amour sincère, profond et dévoué la bonne peinture; je l'aime d'un amour assez intelligent pour la reconnaître partout où elle aura pu se produire, dans l'œuvre d'un inconnu comme dans celle d'un artiste trop connu; et comme je n'appartiens à aucune coterie, comme je ne relève d'aucune école exclusive, je pourrai vous la montrer partout où je l'aurai reconnue; je pourrai dire la vérité à tous sans préoccupation aucune, et j'userai largement de ce privilége.

SALON DE 1841.

SUJETS HISTORIQUES.

MM. Blondel, Gallait et Delacroix.

Il y a trois tableaux dans la galerie du Louvre qui attirent particulièrement les regards, et qui, soit par le mérite de la peinture, soit par l'importance du sujet, soit par la dimension dans laquelle il a été traité, sont à peu près également dignes de fixer l'attention; ce sont: *La Prise de Constantinople*, de M. Delacroix; *la Remise de Ptolémaïs à Philippe-Auguste et à Richard Cœur-de-Lion*, de M. Blondel; et *l'Abdication de Charles-Quint*, de M. Gallait. Ces trois ouvrages diffèrent essentiellement comme aspect général, et ils appartiennent à des écoles très-différentes. L'un relève de l'école de l'empire; c'est la composition sage et compassée, le dessin timide et recherché, l'exécution indécise et laborieuse des élèves de Louis David. L'autre appartient à la période de la restauration; c'est, avec une grande puissance et une énergie presque maladive, la vigueur fougueuse et désordonnée, l'exécution lâchée; c'est le style inconsistant dont le succès de Géricault a été le prétexte bien plus que ses ouvrages n'en ont été l'exemple. Enfin, le troi-

sième, avec des traditions beaucoup plus modernes, représente assez justement la tendance la plus générale de notre temps, tendance qui ne s'est encore complétement caractérisée dans aucun ouvrage, et qui n'a encore été baptisée d'aucun nom d'homme ou d'époque. Malgré cette diversité de caractère, la somme des qualités et des défauts me semble se balancer si également dans ces trois ouvrages, que je me trouverais très-embarrassé s'il me fallait décider entre eux et manifester une préférence; plus embarrassé devant ces trois peintures que le berger Pâris ne le fut jamais en présence des trois déesses, lorsqu'il lui fallut désigner celle des trois à laquelle devait appartenir la pomme fatale. Entre des mérites qui se balancent à peu près également, il est toujours difficile, il est dangereux quelquefois, de prononcer. Aussi, plus habile que le berger troyen, je tâcherai de faire de la pomme trois parts à peu près égales : de cette façon, personne n'aura à se plaindre d'une préférence blessante; peut-être aussi chacun se plaindra de n'avoir pas été préféré, et au lieu de deux, j'aurai soulevé trois rancunes. Vous voyez un critique bien empêché. Mais c'est dans les occasions difficiles que se montrent les grands courages; et comme je n'ai pas, moi, de prévention défavorable contre qui que ce soit, je dirai purement et simplement ma façon de penser tout entière; tant pis pour ceux qui ne la trouveront pas suffisamment élogieuse.

Le premier tableau qui se présente à la vue, en entrant dans le salon carré, est la *Remise de Ptolémaïs*, et c'est par celui-là que je commencerai. Je n'ai pas besoin de vous exposer les raisons de cette préférence, si c'en est une.

Nous sommes en pleine croisade dans le tableau de M. Blondel; Philippe-Auguste et Richard Cœur-de-Lion sont à la tête de l'armée chrétienne qui fait le siège de Ptolémaïs. La ville, pressée de toutes parts, a demandé à capituler; mais les rois alliés ont refusé de l'épargner. Enfin, après des prodiges de valeur, l'héroïque population est obligée de livrer la ville avec les armes, les munitions et les richesses qu'elle renferme. Les bannières de France et d'Angleterre flottent sur les remparts et les forteresses, tandis que les Sarrasins passent, désarmés, devant le front de bataille de l'armée chrétienne.

Voilà certainement le sujet d'une magnifique et imposante composition: c'est tout le mouvement des croisades à son époque la plus brillante, résumé dans un des faits d'armes les plus importants qu'il ait accomplis. Philippe-Auguste et Richard Cœur-de-Lion, avec leurs comtes et leurs barons, et l'élite de la chevalerie des deux royaumes, et cette foule de

soldats croisés, de tout âge et de toute condition, que l'enthousiasme religieux avait rangés sous leurs étendards; des rois, des princes, des chevaliers, des bourgeois, des laboureurs, des mendiants, des aventuriers de toute sorte, qui avaient quitté, celui-ci son trône, celui-là sa charrue, cet autre son comptoir ou son vieux castel; leur famille, ceux qui en avaient; les autres leur vie de plaisir ou de misère, d'aventure ou de brigandage; toute cette cohue triomphante devant une place de guerre largement ouverte, et démantelée en quelque sorte sous l'effort des engins monstrueux qui servaient aux siéges de cette époque, voilà les vainqueurs! Voici maintenant les vaincus : les vaincus, ce sont les Sarrasins, les terribles soldats de la fatalité orientale, qui, dans les derniers jours du siége, se précipitaient de leurs remparts à demi ruinés, et tombaient sur les assaillants comme des pierres détachées du sommet des montagnes. L'énergie même du désespoir n'a pu les sauver; le destin est contre eux. Il faut rendre la place; il faut jeter ces armes brillantes qui n'ont pas suffi à les protéger; il faut passer, vaincus et désarmés, devant les lignes ennemies; il faut subir la loi d'une implacable nécessité. Mais la défaite n'a point abattu leur courage; leur regard n'a point perdu sa fierté. Au milieu de cet épouvantable désastre, il y a encore quelque chose d'indomptable dans leur allure, quelque chose de victorieux dans leur démarche. Trouvez-moi donc un sujet plus grand, plus varié, plus pittoresque et plus imposant! Cela est saisissant comme le drame moderne, et majestueux en même temps comme l'épopée antique.

Les qualités de la peinture de M. Blondel sont d'un ordre moins élevé que ne l'eût exigé un sujet comme celui-là; le caractère de son talent est d'une nature moins ambitieuse. Sa composition est calme, sa couleur tempérée, son dessin honnête et son exécution raisonnable. A droite et à gauche, sur le devant du tableau, sont placés les deux rois avec leur escorte d'élite; plus loin, d'un côté, la ville et ses murailles ouvertes et les machines de guerre qui ont servi à les ruiner; de l'autre, l'armée chrétienne qui se déploie au loin, et développe ses bataillons jusque par-delà les remparts. Dans l'espace ménagé au centre de la composition s'avance la colonne des Sarrasins, qui viennent déposer leurs armes aux pieds des vainqueurs.

Mais tout ce tableau est calme, toute cette composition est compassée, tous ces personnages sont tranquilles. Je ne reconnais là ni Philippe-Auguste, ni le roi Richard, ni les croisés, ni les Musulmans; ce sont bien à peu près les costumes et les armures de l'époque; mais les hommes, point. Ces gens-là sont trop bien peignés et rasés trop frais, leurs manières sont trop polies, les plis de leurs vêtements trop irréprochables; ils sentent presque le paccioli, et semblent lavés à l'eau de Portugal. Où donc sont la con-

fusion et le désordre d'une pareille journée? où donc la poussière du combat, les fatigues du siége, la rage de la défaite, l'enthousiasme de la victoire? où donc l'exaltation religieuse? où donc la sauvage énergie de ces rois, de ces chefs, de ces soldats à demi barbares?

Mais il ne faut pas exiger de M. Blondel des qualités que ne comportent ni les principes de son école, ni la nature de son talent. Constatons seulement qu'il a fait effort pour arriver à une certaine vérité de couleur et à une puissance d'effet qui tranchent sensiblement avec les traditions routinières de la peinture académique. S'il n'y a pas complétement réussi, la cause en est surtout aux difficultés imprévues qu'on ne manque jamais de rencontrer dans une carrière que l'on explore pour la première fois. Sachons-lui gré de cette tentative, même lorsqu'elle n'a pas complétement réussi; c'est une grande preuve de bonne volonté; c'est un hommage honorable rendu aux principes de notre jeune école.

Le dessin de M. Blondel est, dans cette peinture, moins pesamment académique; il est plus cherché, et l'on y reconnaît des intentions de finesse plus délicates que dans pas un de ses précédents ouvrages. Il faut avouer cependant qu'il manque généralement d'énergie, et qu'il n'indique pas toujours les articulations avec une précision suffisante : par endroits, la forme se noie dans un modelé indécis, et le contour peu accentué amortit les saillies qu'il n'ose pas caractériser.

Cependant, il y a çà et là des morceaux d'une exécution très-remarquable : le cavalier du premier plan est heureusement disposé; son cheval est d'un beau mouvement, et toute la partie dans l'ombre est fort convenablement rendue; malheureusement, les lumières ne se trouvent pas dans un rapport suffisamment étudié comme puissance de ton. Cette incohérence des valeurs relatives est d'ailleurs le défaut essentiel du tableau de M. Blondel. Tous les innombrables détails de cette immense composition viennent trop à l'œil; ils sont trop étudiés en eux-mêmes et pour eux-mêmes, abstraction faite de l'effet général, aux exigences duquel ils auraient dû être plus complétement subordonnés.

Les gens qui n'ont pas étudié la peinture au point de vue de l'effet ne savent pas combien un objet gagne à être représenté dans le rapport exact de sa valeur avec toutes les autres valeurs du même tableau; c'est au point qu'avec moitié moins de travail, une figure paraîtra incomparablement mieux rendue qu'elle ne le semblerait dans des conditions différentes, avec la recherche la plus scrupuleuse. Et puis, il résulte de l'observation exacte de l'effet, que des différences à peine sensibles dans les nuances

d'un même ton acquièrent une grande importance dans l'économie générale de la peinture; et tandis que les artistes qui ont négligé cet ordre d'études se torturent vainement pour arriver à une accentuation suffisante, tandis qu'ils épuisent toutes les ressources de la palette sans obtenir jamais de blanc assez éclatant, de noir assez vigoureux, les autres arrivent naturellement et sans effort à une puissance incomparablement supérieure.

C'est que la vérité d'ensemble, la vérité d'aspect général est plus essentielle que la vérité de détail. Et de fait, rien n'est isolé dans la nature, et chaque chose existe dans des rapports nécessaires avec les objets environnants. Nous ne pouvons rien apercevoir en dehors de ces rapports de forme, de couleur et d'effet, qui varient nécessairement suivant les variations de la lumière et du point de vue.

Les grands maîtres de notre art n'ont jamais complétement méconnu ce principe essentiel de toute figuration produite au moyen de la peinture. Poussin lui-même, tout préoccupé qu'il était de la recherche de la forme, n'a pas négligé d'en tenir compte. Il avait compris que l'effet général ne doit pas être sacrifié à des convenances de détail, qu'il doit puissamment dominer au contraire, et ne laisser à chaque objet en particulier d'autre valeur que celle qui lui revient de son importance locale. Aussi, dans ses ouvrages, la valeur positive de chaque chose est toujours subordonnée à la fonction qui lui a été réservée dans l'ensemble, et toujours les objets secondaires sont traités de façon à ne pas détourner l'attention des parties sur lesquelles doit porter l'intérêt de la composition.

Il y aurait peut-être de la mauvaise grâce à insister davantage sur ce sujet; car si le tableau de M. Blondel est loin d'être irréprochable à ce point de vue, c'est moins un défaut personnel que l'erreur de toute l'école à laquelle il appartient. M. Blondel a fait de grands efforts pour secouer les entraves de cette école, et, je le répète, nous devons lui en savoir gré, bien qu'il n'ait pas complétement réussi. Il est toujours d'un bon exemple de voir les hommes qui occupent une position éminente, reconnaître la valeur des idées qui cherchent à se produire, et les aider à se réaliser dans la pratique.

Cette juste appréciation de l'effet, cette harmonie de l'ensemble, ce sentiment de la couleur, dont l'école de David était complétement dépourvue, sont les qualités essentielles de la peinture de M. Delacroix. Voyez quelle justesse de ton, quelle finesse de coloris, quelle suavité et quelle vigueur! Et comme la lumière est bien répandue sur tous ces objets, comme l'air circule bien autour de toutes ces figures! Et puis, comme toutes ces

figures, quoique singulièrement exagérées dans leur expression et dans leur mouvement, sont bien senties dans leur action et dans le caractère des personnages qu'elles représentent ! Voici la *Prise de Constantinople*, voici la *Noce juive*, voici les *Naufragés*,—une ville saccagée, une fête de famille, une scène de désolation ; tout cela est exécuté avec une énergie prodigieuse, avec un sentiment profond, avec une vigueur passionnée. Les *Naufragés*, particulièrement, réunissent au plus haut degré les qualités éminentes du talent de M. Delacroix.

Sur une mer encore agitée par les derniers soulèvements de la tempête, sous un ciel obscur chargé de nuages pesants et livides, une vingtaine de malheureux sont abandonnés aux caprices de l'Océan, dans une barque à peine assez large pour les contenir autant qu'ils sont là. Dire pendant combien de jours ils ont été ballottés par toutes les bourrasques, entraînés par les courants, serait chose difficile, et cela n'importe guère. Eux-mêmes, peut-être, ils n'en sont pas bien sûrs. Ce qu'il y a de certain, c'est que, depuis ce temps, les vivres leur ont manqué, s'ils en avaient encore lorsqu'ils se sont livrés à la merci des flots sur cette frêle embarcation. Depuis ce temps, la faim a tordu leurs entrailles, échauffé leur sang, exalté leur cerveau ; la faim a troublé leur raison, perverti leurs sens, égaré leur conscience. Il faut manger à quelque prix que ce soit, il faut vivre, ne fût-ce qu'un jour de plus ; car la mort, qui nous fait sourire de pitié, nous autres, quand il nous arrive de jeter sur elle un regard distrait qui ressemble presque à une bravade, la mort est hideuse à regarder face à face lorsqu'elle apparaît comme une nécessité inévitable ; hideuse quand elle attend sa victime appuyée sur la hache du bourreau ; plus hideuse encore lorsqu'elle avance lentement avec la faim pour escorte, et qu'elle s'empare pied à pied de toutes les forces de votre organisme. Oh ! alors, je ne sais pas s'il existe une résolution humaine assez énergique, une vigueur d'âme assez puissante pour ne pas frissonner sous son étreinte glaciale, pour ne pas détourner la tête de ses embrassements empoisonnés.

Alors c'est un délire convulsif, c'est une rage insensée, un désespoir forcené ; il faut vivre, il faut manger, manger à tout prix ; manger, au besoin, sa propre substance ; on a vu des malheureux ronger les os de leurs bras et sucer le sang qui découlait de leurs blessures. On a vu des mères dévorer leur enfant !

Mais quand on est plusieurs à mourir ensemble par cette lente agonie de la faim, un horrible sentiment de conservation égoïste s'empare à la fin de tout le monde, et chacun jette sur ses compagnons le regard cruel et

vorace d'une bête féroce. On s'est bien vite compris en pareille circonstance; car la pensée de tous est celle de chacun : il faut qu'un homme meure pour faire vivre les autres; il faut que les membres de cet homme dont vous avez touché la main, dont vous avez partagé les angoisses et les espérances, deviennent la pâture de votre estomac; cela est horrible, cela est exécrable. Qu'importe? il faut vivre! Le besoin de vivre étouffe tous les sentiments, il parle plus haut que toutes les considérations. Il faut vivre, il faut qu'un homme soit immolé à la faim, cette infernale divinité que les anciens avaient reléguée au milieu des roches arides de la Scythie, et le sort va désigner la victime de cet impitoyable sacrifice !

Tous les noms ont été jetés au fond d'un chapeau; toutes les mains sont tendues; personne encore n'a osé interroger l'urne improvisée. Les plus hardis frémissent, les plus résolus chancellent; quelques-uns regardent encore s'ils n'aperçoivent pas une voile à l'horizon, d'autres restent plongés dans une stupeur hébétée, dans un abrutissement délirant.

Voilà le drame infernal, voilà le sujet monstrueux représenté dans le tableau de M. Delacroix. Cela est d'une impression horrible, saisissante, épouvantable. On se sent douloureusement ému en présence de cette peinture, et je ne crois pas qu'il soit possible de se soustraire à cette fascination, aussi longtemps qu'on restera à une distance suffisante pour que la brutalité de certains détails et l'âpreté habituelle de l'exécution disparaissent noyées dans l'harmonie générale. Mais gardez-vous de changer de place ou de faire un pas en avant, car au premier mouvement le charme est détruit, l'illusion cesse, et vous n'apercevrez plus qu'une ébauche informe et grossière sur cette même toile sur laquelle vous avez admiré tout à l'heure une composition si profondément sentie et rendue avec une énergie si passionnée : la confusion et le désordre ont pris la place de cette poésie délirante; la vérité saisissante des mouvements et des expressions, celle de l'effet et de la couleur, sont à peine reconnaissables au milieu du chaos tumultueux qui s'est produit.

C'est que les ouvrages de M. Delacroix sont de ceux-là dans l'exécution desquels la tête a plus de part que la main; c'est que M. Delacroix cherche à toucher le cœur plutôt qu'à éblouir les regards; c'est qu'il exécute ses tableaux à mesure qu'il les pense. Aussi, sa manière a quelque chose de violent et d'emporté qui répond admirablement à la fougue indomptée de son imagination; sa brosse infatigable saisit la pensée à peine formulée, et la fixe sur la toile dans toute la sauvage grandeur de l'improvisation. Ce n'est pas à lui qu'il faut demander un style soutenu, une forme correcte, une exécution irréprochable : ces mérites ne sont pas ceux qu'il recherche

de préférence, ces qualités ne sont pas celles qu'il est le plus jaloux de conquérir. Mais, à tout prendre, c'est encore un des hommes les plus éminents de notre temps par la pensée et par l'intelligence. Il a étudié la nature sur la nature même, et dans ses ouvrages, il a osé reproduire l'impression qu'il en a reçue, telle qu'elle est restée au fond de son âme; il n'a permis aux préjugés d'aucune école d'altérer l'originalité de son sentiment individuel; en sorte que le caractère particulier de sa peinture résulte exactement de son organisation même, appliquée à l'étude de la forme, de la lumière, du mouvement, de la passion, à l'étude de la vie, en un mot, au point de vue de la peinture. Je ne connais pas d'autre manière d'arriver à une véritable originalité.

Or, c'est une qualité assez rare par le temps qui court qu'une originalité véritable; c'est une qualité assez rare dans tous les temps pour que nous puissions pardonner bien des choses à ceux qui la possèdent. Et puis, les hommes supérieurs ne sont pas aujourd'hui communs à ce point, que nous ayons le droit de nous montrer bien difficiles. Acceptons-les donc tels qu'ils sont, avec leurs qualités et leurs défauts. Qui sait, en effet, si défauts et qualités d'un certain ordre ne se trouvent pas tellement liés les uns aux autres, qu'en repoussant ceux-là nous ne soyons obligés de faire le sacrifice de celles-ci?

Indépendamment de la barque des naufragés, M. Delacroix a encore exposé une *Noce juive dans le Maroc*, dont je crois avoir assez convenablement apprécié le mérite pour me dispenser d'y revenir, et la *Prise de Constantinople par les Croisés*, un de ces ouvrages dont il est fort difficile de rendre compte, parce qu'on en peut dire beaucoup de bien ou beaucoup de mal presque avec une égale justice.

Quelle savante harmonie de couleurs! quelle vigueur d'effet! Comme ces nuances fines et délicates, comme ces oppositions énergiques sont merveilleusement distribuées! Comme chaque ton est à sa place, comme chaque figure est à son plan, comme on se promène dans l'espace au milieu de tout cela! Mais aussi quel dessin décousu, quelle composition incohérente!

N'allez pas croire cependant que je prétende faire un reproche à M. Delacroix de ce qu'il a secoué le joug du dessin et de la composition académique; je l'en féliciterais bien plutôt: il a envisagé le dessin à sa façon, il l'a traité à son point de vue, comme il l'a jugé convenable pour l'effet général de sa peinture, il l'a subordonné à l'expression, au mouvement, à la couleur. C'est bien, et tous les artistes d'une certaine valeur sont en droit

d'en user de la sorte ; mais quelle que soit votre théorie, quels que soient vos principes, que votre dessin suffise au moins pour donner à vos personnages l'apparence de gens capables de vie et de mouvement. Il est toujours pénible de rencontrer dans un tableau un mannequin raide, inerte et difforme, là où il faudrait, de toute nécessité, une figure souple, animée, élégante. La plus étourdissante draperie ne saurait racheter les défauts de proportion de la figure qu'elle enveloppe. Il n'est jamais permis d'altérer les proportions essentielles qui constituent la vitalité des êtres, et de l'être humain moins que de tous les autres.

Quant à la composition, les personnages sont tellement clair-semés sur le premier plan du tableau de M. Delacroix, les groupes sont séparés les uns des autres par des espaces tellement considérables, qu'on pourrait croire que le peintre s'est préoccupé davantage de la partie topographique de son sujet que de la partie dramatique : le Bosphore tient plus de place dans son tableau que les hordes victorieuses, Constantinople plus que la population vaincue. Et qu'on ne vienne pas me dire que cela a pu être ainsi dans la réalité, que le fait a dû se passer de cette façon, car c'est d'art qu'il s'agit, et non point d'exactitude historique. L'art a sa vérité à lui, large et puissante, qui s'inquiète aussi peu des réalités accidentelles dans l'histoire que dans la nature. Au point de vue de l'art, la vérité historique c'est la figuration caractéristique des faits, comme la vérité plastique est la figuration essentielle des choses.

Si le sujet ne se prête pas aux développements indispensables à la production d'une œuvre d'art, laissez-le pour ce qu'il vaut, et passez à un autre; surtout, n'épuisez pas votre vigueur à labourer une terre inféconde ; les sujets incomplets, pas plus que les natures avortées, ne sont du domaine de l'art.

Il appartient essentiellement à l'artiste de modifier, de développer le thème qui lui est fourni par l'histoire ; il lui appartient essentiellement d'accentuer les oppositions, de les créer ou de les faire disparaître, suivant le besoin de son œuvre ; il lui appartient de disposer à son gré des éléments que l'histoire met à sa disposition, de les compléter s'il les juge insuffisants, de les modifier s'il ne les trouve pas convenables ; car son œuvre est une création bien plus qu'une reproduction, et c'est son droit absolu de disposer à son gré des personnages historiques, pourvu qu'il n'altère pas leur caractère traditionnel. C'est son droit surtout de coordonner les faits et de concentrer, dans un temps et dans un espace restreints, l'action éparse en des lieux et à des époques assez éloignés. C'est là son droit incontestable, et jamais on ne s'est avisé, que je sache, de reprocher aux grands maîtres

de la tragédie ou de la peinture les libertés qu'ils se sont permises en ce genre.

M. Delacroix sait cela aussi bien que qui que ce soit, et il nous l'a montré suffisamment dans son éblouissant tableau de la *Justice de Trajan*, exposé au Salon dernier. En effet, il est très-probable que, dans la réalité, la foule se tenait à une distance beaucoup plus considérable de l'empereur lorsque cette femme éplorée se précipita au devant de son cheval. Cependant, M. Delacroix n'a pas hésité à rapprocher ces divers groupes, à concentrer cette foule sur le lieu de l'action, parce qu'il avait besoin du mouvement tumultueux de ces masses pour compléter l'impression qu'il voulait produire.

La promenade des chefs européens à travers les rues de Constantinople livrée au pillage n'était pas sans analogie avec la clémence de Trajan, et la composition eût gagné probablement à être traitée d'une façon analogue. Au lieu de cela, voici Baudouin, comte de Flandre, qui parcourt la ville prise d'assaut. Il est arrivé sur une place à peu près déserte, escorté de quelques rares chevaliers français. Sur le devant, une femme et un vieillard viennent implorer sa clémence, et voilà tout pour le premier plan. Un peu en arrière sur la gauche, une femme est étendue, privée de mouvement, sur les degrés qui conduisent à un palais décoré d'une riche colonnade. Plus loin, sous le portique même, quelques soldats entraînent un vieillard richement vêtu, l'empereur de Constantinople, à ce que l'on prétend; l'empereur de Constantinople, je ne m'y oppose pas, pour peu que vous jugiez convenable d'en faire un personnage aussi important; mais M. Delacroix n'a pas jugé à propos de le caractériser de façon à faire reconnaître en lui la dignité impériale. De l'autre côté, quelques figures renversées çà et là, quelques femmes éperdues; et dans le fond, la ville tout entière qui se développe au loin, suivant le mouvement des vallées et des collines, suivant les accidents du rivage. Les chevaux, peints avec ce talent particulier qui caractérise M. Delacroix, sont des personnages importants dans ce drame singulier : ils écoutent, ils regardent, ils s'étonnent, et celui de Baudouin en particulier semble prendre aux supplications des vaincus un intérêt compatissant, dont on regrette de ne pas trouver l'expression empreinte au même degré sur la figure du cavalier qui le monte.

Toute cette peinture a un aspect fantasque, un caractère imprévu que ne justifie pas complètement la nature du sujet que l'artiste a voulu représenter. Constantinople, dans le tableau de M. Delacroix, est une ville de fantaisie, dessinée à vol d'oiseau, comme on en peut voir dans les miniatures des manuscrits du moyen-âge. Le ciel et la mer seraient un ciel

et une mer de fantaisie, même pour nos climats septentrionaux; à plus forte raison le sont-ils quand ils représentent les nuages et les eaux du Bosphore! Les costumes sont des costumes de fantaisie comme on n'en a jamais porté dans aucun pays, à aucune époque. Toute cette peinture, en un mot, malgré le talent immense qu'y a déployé M. Delacroix, est bien plutôt une fantaisie historique, qu'un tableau d'histoire dans la rigoureuse acception du mot.

L'*Abdication de Charles-Quint*, par M. Gallait, n'est pas non plus, à vrai dire, un véritable tableau d'histoire; il lui manque pour cela plusieurs qualités essentielles: l'élévation du style d'abord, et la sévérité de la forme, la grandeur de la composition et la puissance de l'exécution. Je ne prétends pas cependant conclure de là, comme on l'a fait, que le tableau de M. Gallait n'ait pas d'autre mérite que celui d'une vignette anglaise exécutée sur une grande échelle; c'est là une de ces exagérations ridicules qui n'ont pas besoin de réfutation sérieuse. Il y a incontestablement de grandes qualités dans cette peinture : l'exécution est généralement large et hardie, un grand nombre de têtes sont heureusement trouvées, celles des femmes sont particulièrement agréables; mais presque toutes manquent de caractère et ne sont pas assez énergiquement accentuées; le dessin est faible en beaucoup d'endroits, il manque de vigueur et de précision; plusieurs figures ne sont pas en proportion avec celles qui les avoisinent; quelques-unes même ne sont pas ensemble. Il y a, entre autres, sur le premier plan, un homme d'armes dont la tête pourrait entrer tout entière dans le gantelet dont sa main est armée.

Du reste, l'ensemble de cette vaste peinture ne manque pas d'une certaine apparence de grandeur imposante. Cet empereur, courbé avant l'âge sous le poids des affaires, qui remet à son fils, agenouillé devant lui, le gouvernement de son empire; cette vieille reine d'Espagne, mère de toute une génération d'empereurs; ce prince d'Orange, debout, qui rêve peut-être déjà la royauté des Pays-Bas; et tout ce cortège de femmes gracieuses, de chevaliers, de princes, de cardinaux; toute cette cour brillante, et l'habileté avec laquelle tout cela est rendu, en voilà certes plus qu'il n'en faut pour justifier le succès de M. Gallait et l'admiration du public.

Cependant, on souhaiterait plus de dignité dans la contenance aussi bien que dans la physionomie de l'empereur, plus de tenue dans l'allure des courtisans. On souhaiterait plus de gravité dans la gracieuse coquetterie de ces femmes, plus de sévérité dans l'étude de ces draperies, s'il est permis de désigner par ce mot de draperies les colifichets étriqués dont le costume du moyen-âge était surchargé. Tous ces ornements capricieux,

toutes ces fantaisies plus ou moins pittoresques, peuvent être utilisés fort agréablement dans une peinture de fantaisie; mais je ne crois pas qu'il soit possible de les employer convenablement dans ce que l'on appelle la peinture d'histoire. En effet, la peinture d'histoire, la grande peinture, la peinture monumentale, exige une gravité de style que je ne crois pas compatible avec l'emploi du moyen-âge.

Je ne puis me dispenser de faire remarquer encore qu'il y a quelque chose de trop arrangé, de trop théâtral dans la distribution de la lumière aussi bien que dans la disposition des personnages; l'architecture du fond fait souvenir des décorations d'opéra plus que du palais impérial. En un mot, l'ensemble de cette composition sent la rampe, et son aspect général rappelle trop visiblement le tableau final d'un mélodrame à grand spectacle.

Il y a peut-être beaucoup de sévérité dans cette critique, et il se peut qu'elle soit devenue injuste à force de justice. Avec tout autre, je me reprocherais cette rigueur extrême, et peut-être aurais-je effacé ces lignes après les avoir écrites. Mais M. Gallait est de ces artistes avec lesquels la critique n'a pas le droit de se montrer indulgente, parce que leurs ouvrages annoncent un grand talent, et que l'éclat de leurs débuts semble présager un avenir resplendissant. Les imperfections que je viens de signaler dans une œuvre si considérable sont des défauts, sans doute, mais des défauts superficiels, qui disparaîtront probablement dans les ouvrages à venir de M. Gallait.

SUJETS HISTORIQUES.

MM. Leullier, Alaux, Odier, Arsène, Larivière, Muller, Simon-Guérin.

Vous souvenez peut-être d'avoir vu à l'une des dernières Expositions un tableau de moyenne grandeur, représentant les chrétiens livrés aux bêtes dans le cirque de Vespasien. Il était placé dans la grande galerie, sur la gauche, vers le milieu de la troisième travée. Bien que cette peinture n'ait pas été honorée d'une attention particulière de la critique des journaux, et que, par suite, le public soit resté assez indifférent à son mérite, vous devez l'avoir remarquée, cependant, pour peu que vous soyez sensible aux qualités d'une œuvre d'art, et que vous alliez chercher au Salon des impressions personnelles. C'était sur le devant, et dans toute la partie centrale de la composition, une boucherie épouvantable. C'étaient des hommes, des femmes, des enfants, livrés à la fureur des bêtes de l'amphithéâtre; c'étaient des membres écrasés aux pieds des éléphants, déchirés aux dents des ours et des lions; c'était la férocité brutale du rhinocéros et de l'hippopotame; c'était l'agilité meurtrière du tigre et de la panthère. L'arène était rouge de sang, et une poussière ardente s'élevait incessamment de ces groupes monstrueux tourbillonnant au milieu du carnage. Acteurs et spectateurs, victimes et bêtes féroces, avaient leur rôle bien écrit

dans cette orgie sanglante de la mort, et le remplissaient à merveille, chacun suivant sa nature et suivant son importance dans l'ensemble de la composition. Les bêtes dévoraient, égorgeaient avec un acharnement exemplaire; les chrétiens se résignaient et mouraient comme s'ils n'eussent fait que cela toute leur vie, et les trois cent mille spectateurs applaudissaient en connaisseurs accoutumés de longue main à de pareils spectacles, et qui savent en apprécier de sang-froid les épouvantables péripéties. Ils applaudissaient avec une admiration frénétique à la fureur des bêtes féroces; quant à la résignation des chrétiens, ils semblaient en faire peu de cas, et les jeunes filles même paraissaient prendre en pitié ce qu'elles prenaient pour de la poltronnerie chez ces pauvres gens. Quelques-unes même se retournaient vers leur mère, comme pour leur dire que ces Juifs nazaréens n'étaient que des lâches, indignes de l'honneur qui leur était accordé de mourir en présence du peuple-roi. En effet, ils n'avaient pas, comme les esclaves venus de l'Afrique ou de la Germanie, le courage de défendre leur vie jusqu'au dernier moment dans une lutte désespérée; ils ne savaient pas tomber avec grâce, et arranger les dernières convulsions de leur agonie.

Tel était, autant que je puis m'en souvenir, le sujet d'une peinture très-remarquable, et qui pourtant ne fut pas très-remarquée, parce que le nom dont elle était signée n'était pas encore assez connu du public. En effet, comme j'ai eu précédemment l'occasion de le faire observer, le talent ne fait pas les réputations, c'est tout au plus s'il les prépare; même, dans certaines conditions, il les empêche. Car les hommes sont une espèce lâche et moutonnière; personne n'a le courage d'avoir une opinion à soi, de juger avec son jugement, de sentir avec ses sens. N'a-t-il pas fallu que le plus grand peintre de l'empire, que Prud'hon fût mort, pour qu'on daignât s'apercevoir qu'il n'était pas tout à fait sans talent! Oh! c'est horrible, la position que l'on a faite dans le monde aux hommes d'intelligence! Vivre dans la misère, et produire çà et là quelques œuvres étiolées, incomplètes, déformées par le besoin, et puis être jugé pendant des siècles, aussi longtemps que durera la renommée qu'on peut laisser après soi, d'après ces misérables avortements, n'est-ce pas que c'est là un sort prestigieux et digne d'envie! n'est-ce pas que les hommes éminents par la pensée, ceux qui ont foi en eux-mêmes et confiance dans leur avenir, doivent être empressés à se précipiter dans la carrière des arts, avec la perspective d'un aussi brillant avenir! Voilà pourtant toute la destinée réservée aux organisations d'élite dans ce monde des avocats et des banquiers, qui se vante si haut de ses progrès et de ses lumières! Et quand par hasard ces puissants seigneurs de la basoche et du coffre-fort daignent s'apercevoir qu'il y a quelque autre chose au monde

que des écus et de la chicane, quand ils daignent se souvenir que nous existons, nous autres hommes d'art, qui vivons avant tout par la pensée, c'est pour s'acharner à notre ruine, c'est pour amonceler les difficultés sur notre chemin, c'est pour nous dépouiller, comme on a essayé de le faire il y a quinze jours par un exécrable projet de loi, du peu d'avantages qui nous aient été réservés dans la société actuelle!

On a prétendu, je le sais, pour justifier ces abominables tendances, que la misère était l'école du génie, et l'on a cité, pour justifier ce blasphème, quelques œuvres éminentes produites par des malheureux qui manquaient de pain. Ah! laissez-moi croire que vous avez menti à votre conscience par la nécessité de soutenir un paradoxe dans lequel vous vous étiez follement engagés sans prévoir les conséquences cruelles auxquelles vous seriez fatalement entraînés. Il n'est pas possible que vous ayez, de propos délibéré, condamné l'élite des intelligences humaines à toutes les tortures de la misère; que vous ayez froidement destiné les plus grands artistes à vivre dans les angoisses, à mourir dans le désespoir, sous prétexte qu'il faudrait qu'il en fût ainsi pour fournir vos musées de chefs-d'œuvre. Car enfin, on a beau être un homme de génie, on n'en est pas moins un homme pour autant, et peut-être reculeriez-vous à soumettre un homme, si éminent qu'on puisse le supposer, à un régime analogue à celui auquel sont condamnées, dit-on, les oies de Strasbourg, au profit de la fabrication des pâtés de cette ville! Laissez-moi croire que vous avez parlé sans discernement, et que vous ne vous êtes pas rendu compte de la portée de vos paroles; car votre proposition serait atroce, lors même qu'elle serait appuyée de l'expérience des faits. Mais que devient-elle, cette assertion, lorsqu'il est démontré qu'elle est en contradiction absolue avec la réalité la plus évidente? Non, il n'est pas vrai que jamais les œuvres d'un artiste misérable aient été, je ne dis pas supérieures, mais seulement comparables à celles qu'il a produites dans une situation meilleure toutes les fois qu'il y est arrivé; Raphaël, Rubens, Titien, Léonard de Vinci, étaient puissamment riches lorsqu'ils ont créé leurs chefs-d'œuvre; et si quelques artistes ont réalisé, malgré leur misère, quelques ouvrages supérieurs, c'est que le génie a dans son désespoir même des élancements sublimes qui, pour se manifester, brisent quelquefois les plus dures entraves. Mais, après tout, ce ne sont là que de misérables échantillons de ce qu'ils auraient pu faire dans une situation meilleure. Je défie que l'on me cite un fait contraire à cette proposition.

Mais nous en étions, je crois, au tableau de M. Leullier; car il était de M. Leullier ce tableau si remarquable, et si peu remarqué, des chrétiens livrés aux bêtes. Trois ou quatre artistes reconnurent qu'il y avait dans

cette peinture un noble sentiment de l'art, et l'indication d'un grand avenir. Tout le reste, critique et public, passa là devant comme devant la toile la plus insignifiante de l'Exposition, et tout fut dit, pour cette fois, sur M. Leullier et sur sa peinture.

Or, voici qu'au Salon de 1841 M. Leullier en a appelé de l'indifférence de 1839, et il s'est présenté avec une toile d'une dimension formidable. Il a bien fallu lui accorder, cette année, la place qu'il méritait il y a deux ans dans le salon carré; il a bien fallu que le public et la critique s'arrêtassent devant cette cette peinture; il a bien fallu en parler, et avoir une opinion sur le mérite de son auteur.

Alors, tout en reconnaissant qu'il y avait une grande puissance et un talent incontestable dans cet ouvrage, on a reproché à M. Leullier de s'être jeté un peu à l'aventure dans une aussi vaste composition, et de ne s'être pas assez assuré toutes les ressources d'exécution de son art avant d'aborder une toile de cette dimension; que sais-je, moi, les critiques désobligeantes qu'on ne lui a pas adressées pour se dispenser de reconnaître le mérite de sa peinture!

Sans doute, quelques-unes n'étaient pas tout à fait sans fondement, et peut-être eût-il été mieux inspiré, dans l'intérêt même de son œuvre, s'il se fût donné une tâche moins importante. Mais alors, il eût couru le risque de n'être pas plus remarqué cette année qu'il y a deux ans; et c'est une chose cruelle pour un artiste qui a conscience de son talent, de se voir oublié, méconnu, tandis qu'il assiste à la glorification des gens les plus médiocres, qui n'ont d'autre titre de préférence que le misérable avantage de l'ancienneté. Ne venez donc pas, vous tous les grands critiques, reprocher à de pauvres jeunes gens de se trouver dans la position que vous leur avez faite; ne venez pas leur faire un crime de se soumettre à la nécessité que vous leur avez imposée, et permettez-leur au moins d'agrandir le champ de leur composition, quand vous ne savez pas reconnaître leur talent sur un échantillon plus restreint, quand vous ne savez pas distinguer leur nom au bas d'une peinture d'une dimension plus modeste.

Cette fois donc, M. Leullier nous a montré le *Vengeur*, désemparé et faisant eau de toute part, incliné de l'avant sur la mer et prêt à s'abîmer sous les flots. Il a perdu sa mâture et la moitié de son équipage, le glorieux navire, sous le canon de trois vaisseaux anglais, et la mitraille ravage encore les rangs de ses derniers défenseurs. Ses flancs, criblés de boulets, boivent la mort par cent ouvertures béantes; mais les entreponts, gorgés d'eau, vomissent encore du feu, et chacune des batteries crache

comme un défi sa dernière bordée au moment où l'eau a déjà gagné les sabords. La batterie basse a disparu, et puis la seconde, et les vagues bondissent jusque sur le pont, comme pour enlacer une proie qui ne peut plus leur échapper; mais rien ne saurait ébranler la résolution des marins de la république. Les canonniers sont encore à leurs pièces, les matelots à leur poste; soldats, officiers, tous combattent encore, tous veulent combattre aussi longtemps que les planches du pont pourront les soutenir; car personne ne veut accepter la merci de l'Anglais, personne ne veut laisser prendre ni lui, ni le navire dont la défense a été remise à son courage. Les pontons de la Tamise ne tortureront aucun des héros du Vengeur, les canons de la Tour de Londres ne répondront pas aux acclamations de la foule saluant l'arrivée du vaisseau prisonnier.

Cependant, les mâts brisés traînent à la mer les voiles déchirées, les cordages rompus embarrassent le pont jonché de morts et de mourants, d'armes et de débris de toute sorte. Dans ce désordre, le pavillon tricolore est abattu; mais il est relevé à l'instant, car il ne faut pas que l'ennemi puisse croire qu'on a cédé, même au dernier moment; il est fixé au tronçon du mât d'artimon; il y est cloué, pour qu'il ne risque pas de tomber encore; c'est un combat acharné, c'est une lutte désespérée. Ici et là, tous sont à l'œuvre, tous sont pénétrés du saint enthousiasme de la patrie. Ceux qui succombent menacent encore; ceux qui disparaissent jettent encore un dernier cri de haine, un cri sublime d'exaltation. Que vous dirai-je, enfin? il faudrait un volume pour développer tous les détails de cette immense composition, pour en exposer tous les épisodes.

L'accumulation même de ces épisodes produit une sorte de pêle-mêle confus au milieu duquel le regard se promène avec une certaine hésitation. On ne sait à quoi s'arrêter ni à qui s'en prendre de tous ces personnages, de tous ces faits accumulés dans un désordre trop incohérent peut-être, et dont l'arrangement, par endroits, semble dû au hasard plutôt qu'à la volonté réfléchie de l'artiste. Certainement, il fallait de la confusion et du désordre dans la mise en scène d'un sujet comme celui-là; mais encore faut-il s'entendre sur la mesure d'un pareil désordre, et sur les limites nécessaires dans lesquelles il devait être renfermé pour rester dans les données d'une œuvre d'art.

Dans la réalité, les mille accidents qui ont accompagné le développement d'une action aussi compliquée que celle-ci ont pu porter le désordre jusqu'à la confusion la plus absolue. Mais une confusion de cette nature n'est que de la vérité brutale, avec laquelle l'art non plus que l'artiste n'ont rien à démêler. En effet, dans une œuvre d'art, le désordre le plus fu-

rieux, la confusion la plus échevelée, doivent être combinés en vue d'un effet auquel toute leur expansion doit être subordonnée. Il ne faut pas que le spectateur hésite un instant, il ne faut pas que son esprit reste indécis entre l'importance relative des divers groupes, des divers personnages.

C'est là, malheureusement, ce qui arrive quelque peu en présence du tableau de M. Leullier : le regard hésite à se fixer de préférence sur l'un ou l'autre des groupes secondaires; et quand il s'est arrêté, rien ne le rappelle naturellement de celui-ci à celui-là; et ainsi de suite progressivement, jusqu'aux personnages les plus importants, jusqu'à celui-là sur lequel repose et se concentre tout l'intérêt, toute la poésie de l'action. Ce capitaine qui répond par une bravade aux sommations de l'Anglais, et sur lequel devrait reposer tout l'intérêt du tableau, parce que c'est en effet sur lui que se concentre tout l'intérêt du drame, est peut-être reculé trop loin dans le fond de la composition, et ce n'est pas sans travail qu'on parvient à reconnaître l'action principale au milieu de l'enchevêtrement des épisodes.

Au reste, ces défauts appartiennent au sujet même autant au moins qu'à l'artiste qui l'a mis en œuvre. M. Leullier luttait ici contre des difficultés sans nombre, et dont quelques-unes sont à peu près insurmontables. Le moyen, en effet, d'arriver à la mise en scène d'un sujet aussi compliqué, tout en restant dans les données probables du fait matériel? et comment figurer sur une toile, quelle que puisse être sa dimension, le pont d'un navire de cent vingt canons avec l'équipage qui le défend? Comment figurer en même temps le ciel et la mer, et les trois vaisseaux anglais sous l'effort desquels il va succomber? Il n'y avait pour cela que deux partis à prendre, sacrifier l'équipage au vaisseau, ou le vaisseau à l'équipage. Dans le premier cas, c'est rendre la scène au lieu de l'action; alors l'espace dévore les personnages, amoindrit l'importance du sujet, et fait disparaître, à peu de chose près, l'élément humain de la composition. Dans le second, c'est rendre l'action sans la motiver; alors les personnages ont reconquis toute leur importance, mais on ne saisit plus que difficilement leurs rapports avec les objets environnants, qui, forcément, ne peuvent être suffisamment indiqués.

Plusieurs fois déjà nous avons vu le terrible épisode de la mort héroïque de l'équipage du *Vengeur* reproduit par la peinture; jamais encore on n'est parvenu à éviter l'un et l'autre de ces écueils. Comme l'a compris M. Leullier, c'est un sujet qui appartient à la littérature plus qu'à la peinture. Autrement, ce n'est plus qu'un magnifique programme pour un tableau de marine.

Malgré cela, M. Leullier a déployé une grande vigueur de talent et de rares qualités pittoresques dans l'exécution de cet ouvrage. On pourrait bien relever çà et là quelques imperfections de détail, quelques inadvertances de formes, quelques inexactitudes de mouvement; mais à quoi bon s'appesantir sur des défauts secondaires qui peuvent bien faire tâche au milieu de qualités éminentes, mais qui ne sauraient les détruire? L'effet général de ce tableau est étrange et saisissant; les têtes sont palpitantes d'émotion et fort énergiquement accentuées. Avec plus de précision dans le dessin, plus de recherche dans le modelé, plus de finesse dans la couleur, cette peinture laisserait peu de chose à désirer.

Mais le public est devenu tellement difficile depuis quelque temps, il est tellement blasé, tellement indifférent, qu'il ne sait plus se contenter de rien et qu'il est à peu près incapable d'admiration sérieuse. Voilà certainement un tableau qui eût produit, il y a quinze ou vingt ans, une immense sensation, et qui eût suffi pour faire à son auteur une réputation colossale, une de ces grandes réputations qui posent un homme, et dont le retentissement dure autant que sa vie, et quelquefois davantage, quand même aucun succès nouveau ne vient en surexciter les vibrations dernières. La même chose serait arrivée au tableau de M. Blondel, la même chose au tableau de M. Gallait; il n'eût été bruit que de cela par toute la ville, dans les ateliers comme dans les salons. Il y aurait eu les Blondelistes, les Gallaitistes et les Leullieristes; il y aurait eu des éloges étourdissants, des engouements sans mesure et des applaudissements forcenés. Oh! si vous revoyiez les plus fameux d'entre les ouvrages que l'on a exaltés de 1818 à 1827, si vous pouviez constater sur quels titres sont fondées les grandes renommées d'aujourd'hui, et combien de cadavres on a galvanisés pour leur constituer une vitalité tout artificielle! Mais laissons en paix les morts, et ceux-là même qui ont encore les apparences de la vie; car le public ne pardonne pas aux gens qui ont l'audace de souffler sur l'auréole d'illusions dont il se plaît à couronner ses idoles.

Laissons en paix les morts, mais n'étouffons pas les nouveau-nés; ne les accablons pas de notre indifférence; et si nous ne jugeons pas plus convenable de les réchauffer de nos sympathies enthousiastes, laissons-les au moins se produire; laissons-les grandir, laissons mûrir leur talent, laissons se former leur expérience à l'ombre d'une bienveillante justice. Un arbre ne produit pas ses fleurs et ses fruits dans la même saison; et quand nous le voyons fleurir au printemps, sachons attendre l'automne avant de le condamner.

On peut attendre avec confiance les hommes intelligents, aussi longtemps

que la saison de leur maturité n'est pas arrivée, et M. Alaux vient de nous démontrer qu'il ne faut jamais désespérer d'un artiste qui unit à une grande persévérance un véritable sentiment de son art. Il s'est présenté au Salon de cette année avec une vigueur de talent que nous ne lui connaissions point encore, et cela dans trois compositions importantes : les *États-Généraux de 1328*, sous Philippe de Valois; *ceux de 1614*, sous Louis XIII; et l'*Assemblée des Notables à Rouen*, sous Henri IV, trois peintures des plus remarquables, bien que les deux premières ne le soient pas, à beaucoup près, au même degré que la dernière.

En effet, les deux tableaux représentant les *États-Généraux* ne sont pas, à vrai dire, des ouvrages complétement réalisés au point de vue des idées actuelles de l'auteur; c'est plutôt une sorte de transition entre son ancienne manière et celle qu'il a si admirablement mise en œuvre dans l'*Assemblée des Notables*; aussi passerons-nous légèrement sur ceux-là pour nous arrêter longuement à celui-ci et en examiner sérieusement le caractère général aussi bien que le mérite particulier.

Nous voici d'abord transportés au temps de Philippe de Valois; nous voici transportés en plein quatorzième siècle, au beau milieu d'une église gothique. Les hauts barons français sont assemblés avec les prélats du royaume et les plus fameux docteurs en droit civil et canonique. Ils ont été convoqués les uns et les autres pour décider cette importante question, à savoir : « Si le droit de succession au trône sera définitivement réglé en vertu de la loi salique. » Philippe de Valois, le futur régent, le futur roi de France, celui de tous qui est le plus intéressé à la décision qui va être rendue, préside à cette grave discussion, dans laquelle se débattent les intérêts de la famille royale d'Angleterre et de la descendance mâle d'Hugues Capet. A droite et à gauche, les hauts barons sont rangés autour du prince français, chacun avec les insignes de ses dignités. Puis viennent les gentilshommes, les prélats et les docteurs siégeant à la partie inférieure dans tout l'espace réservé, qu'une riche balustrade sépare du reste de l'église. En avant sont les gens de service, et çà et là quelques hommes d'armes.

Au moment choisi par M. Alaux pour l'exécution de son tableau, la discussion a cessé, toutes les volontés sont d'accord, et le droit de Philippe de Valois est proclamé par une immense acclamation : il est déclaré régent; il sera roi si la reine met au monde une fille. Les docteurs, les prélats et les barons déclarent à l'unanimité que la couronne de France ne peut tomber en quenouille : « car les lis ne filent pas, » à ce que prétend Salomon, qui n'avait probablement pas en vue les armes de la maison de France

lorsqu'il écrivait ces paroles devenues proverbiales. En effet, pour grand prince qu'on veuille le reconnaître, il ne faut pas le supposer dépourvu de toute espèce de sens commun, et la suite de la phrase indique suffisamment la portée de ses paroles. Les lis ne filent pas! et pourtant Salomon, dans toute sa gloire, fut-il jamais vêtu aussi magnifiquement que l'un d'eux? Les lis ne filent pas! mais il y a bien d'autres choses encore qu'ils ne font pas, et que l'on n'a jamais songé à interdire aux monarques de notre pays. Quoi qu'il en soit, à défaut de texte plus précis et plus moderne, celui de Salomon fit fortune, et la loi salique, sur laquelle on a tant discuté sans que jamais personne en ait signalé trace ailleurs que dans le livre des *Proverbes*, fut définitivement promulguée par une dernière et solennelle confirmation.

La composition de ce tableau est simple et naturelle; il y a une grande vérité d'action et une grande vérité de mouvement dans le geste de tous ces hommes, qui lèvent le bras et avancent la main comme pour confirmer l'opinion que leur bouche vient de proclamer; et ce n'était pas chose facile que d'éviter également l'exagération et la monotonie, avec ce parti pris de bras levés et tendus en avant.

Malheureusement, la puissance de l'effet et la vigueur du coloris ne répondent pas à la hardiesse de la composition. Cette peinture est terne par endroits; elle manque généralement de finesse et de transparence; les costumes, particulièrement, sont d'un ton peu harmonieux, et papillotent sous le regard. C'est là, du reste, un défaut qu'il est bien difficile d'éviter lorsqu'on traite avec un certain développement une scène historique du moyen-âge. Car, comme j'ai eu déjà occasion de le faire remarquer à propos du tableau de M. Gallait, le costume étriqué et mesquin de cette époque est surchargé de tant de colifichets bizarres, il pétille de tant de couleurs étranges, qu'il est à peu près impossible, avec des personnages qui en sont revêtus, de conserver un certain caractère de dignité sérieuse à une grande composition.

Le défaut de gravité du costume se fait également sentir dans la séance d'ouverture des États-Généraux sous Louis XIII. Mais ce tableau présente un intérêt d'une autre nature; car ici nous arrivons en pays de connaissance, et les personnages historiques ne sont plus représentés par des figures de fantaisie, mais par des portraits réels que tout le monde connaît plus ou moins, et qu'il fallait reproduire avec la plus grande exactitude, sous peine d'ôter toute vraisemblance à la peinture. D'un autre côté, il fallait éviter cette ressemblance vulgaire qui n'est pas compatible avec le style nécessairement élevé d'une composition historique.

M. Alaux s'est admirablement tiré de cette double difficulté. Voilà bien, sur le devant de l'estrade, le roi Louis XIII tel qu'il devait être aux premiers jours de sa majorité; un peu en arrière, voilà la reine sa mère, et Madame, et Monsieur frère du roi et la reine Marguerite. A la droite, sont les princes du sang et les principaux seigneurs : le prince de Condé, le comte de Soissons, M. de Guise, M. de Rheims, le prince de Joinville et les autres, suivant leur naissance. A la gauche, c'est le banc des cardinaux, où sont MM. du Perron, de la Rochefoucault et Bonzi; après eux, viennent les ducs de Ventadour et de Montbazon, et MM. de Bouillon, de Brissac et de Boisdauphin, maréchaux de France. En avant, autour d'une table couverte d'un tapis de satin bleu semé de fleurs de lis d'or, sont les quatre secrétaires d'état, MM. de Loménie, de Puisieux, de Sceaux et de Pontchartrain. Et sur le côté, assis dans un fauteuil faisant face au roi, le duc de Fronsac, un enfant de douze à treize ans, fils du comte de Saint-Pol, fait les fonctions de grand-maître. Dans tout le reste de la salle, les trois ordres sont rangés sur des bancs préparés à droite et à gauche pour les recevoir. L'éclat de cette solennité est encore rehaussé par la présence des princesses et des dames de la cour, dont les riches toilettes et les frais visages émaillent comme une guirlande de fleurs les estrades dressées dans la double galerie circulaire qui enveloppe cette vaste salle, décorée en outre de colonnes, de balustrades, et de niches garnies de statues des empereurs romains. Toute la voûte, peinte en blanc, est parsemée de fleurs de lis d'or.

L'ensemble et la disposition générale de cette composition étaient commandés par le sujet même. Il fallait un effet calme, simple et d'une largeur suffisante pour laisser place à tous les détails du sujet, les noyer, pour ainsi dire, dans l'harmonie générale, sans les confondre cependant, et en conservant chacun d'eux dans la mesure exacte de sa valeur relative. M. Alaux a fait des efforts louables pour arriver à cette harmonieuse simplicité, à cette vigueur sans effort, qui fait le mérite principal de sa nouvelle manière; mais il n'y a pas aussi complétement réussi que dans l'*Assemblée des Notables*, à laquelle nous allons arriver tout à l'heure.

Cette deuxième peinture de M. Alaux est, comme je crois l'avoir dit plus haut, de beaucoup supérieure à la précédente; mais elle le cède de beaucoup aussi à l'*Assemblée des Notables*, qui, à tous égards, mérite une attention particulière.

La disposition générale de cette dernière composition est, à peu de chose près, la même que celle de la précédente. C'est toujours un roi de France entouré de ses gentilshommes et des princes de sa maison, présidant la

séance d'ouverture d'une assemblée nationale, avec cette différence, toutefois, que ce ne fut sous Louis XIII, et le tableau de M. Alaux le laisse bien deviner, qu'une solennité d'apparat préparée pour mettre en présence un jeune roi et l'assemblée des États de son royaume; tandis qu'ici, c'est une réunion d'hommes appelés à s'occuper sérieusement des grands intérêts de l'État. Là, c'est un enfant couronné atteignant à peine l'âge de la majorité royale, c'est un jeune homme sans expérience, amené à cette solennité par une volonté qui n'est pas la sienne; ici, c'est un monarque à barbe grise qui sait à quoi s'en tenir sur les hommes et sur les choses, et connaît parfaitement le fort et le faible de sa position. De cette diversité de caractère dans la nature même du sujet, résultent des différences essentielles dans l'aspect des deux tableaux et dans la première impression qu'ils produisent.

Plus d'élégantes toilettes de femmes, plus d'étoffes chatoyantes, plus de moustaches galamment relevées, plus de gracieux sourires, plus de physionomies agaçantes. Nous sommes à Rouen, dans la grande salle de l'abbaye de Saint-Ouen, et non plus à Paris, dans celle du palais Bourbon : point de hautes arcades, point de tribunes, point de balustrades, point de galeries et peu de dorures; mais une vaste salle simplement décorée, tendue de vieilles tapisseries, et garnie de banquettes diversement disposées, sur lesquelles sont assis les vieux compagnons d'armes du vieux roi et les notabilités du clergé et du tiers-état, qu'il a désignés lui-même, qu'il a choisis entre tous, suivant qu'ils lui ont paru de meilleur conseil, plus capables de seconder ses vues et de lui donner les moyens de mettre ses projets à exécution.

Ce sont les ducs d'Épernon, de Joyeuse, de Nemours, le maréchal de Retz, le connétable de Montmorenci, le duc de Montpensier, prince du sang, le chancelier de Chiverny, les cardinaux de Gondi et de Givry, les maréchaux de Matignon et de Lavardin; MM. de Bellièvre, de Sancy, de Rambouillet, de la Mothe-Fénelon, de Pontcarré; les chevaliers du Saint-Esprit, et une foule de seigneurs et de gentilshommes les plus importants du pays, les plus expérimentés dans les affaires. Tous sont rangés, suivant l'importance de leurs charges et dignités, des deux côtés de l'estrade dont le roi occupe le centre dans une chaise de drap d'or surmontée d'un dais de velours. Au-dessous de l'estrade royale, trois rangées de bancs ont été disposés à droite et à gauche, le long des murs latéraux : sur la première étaient assis, d'un côté, les archevêques et les évêques; sur la deuxième et la troisième, les présidents des Comptes de Paris et de Rouen et les trésoriers-généraux de France. De l'autre côté, ce sont, au premier rang, les présidents et gens du roi des Parlements de Paris, de Toulouse, de Bor-

deaux, de Rouen, de Nantes; puis les officiers de la Cour des Aides, puis le lieutenant civil de Paris et les maîtres des requêtes. En face de l'estrade royale, sur le premier plan du tableau, et tournant le dos au spectateur, sont les hommes de la bourgeoisie, les échevins de Rouen, les prévôts de Paris et autres, dont les noms sont à peu près inconnus.

Le roi vient de prononcer, de ce ton moitié sérieux, moitié narquois, dans lequel se peignait si bien l'humeur gasconne du Béarnais, cette fameuse harangue, type essentiel de toutes les harangues de souverains qui ont besoin de recourir à la bourse de leurs sujets, et qui finit par ces mots d'une bonhomie si admirablement calculée : « Je vous ai assemblez pour « recevoir vos conseils, pour les suivre : bref, pour me mettre en tutelle « entre vos mains, envie qui ne prend guère aux roys, aux barbes grises « et aux victorieux. Mais la violente amour que je porte à mes sujets, et « l'extrême envie que j'ai d'ajouter les deux titres de libérateur et de res- « taurateur de cet État à celui de roy, me font trouver tout aisé et hono- « rable. »

Tout le monde est encore silencieux et attentif sous l'impression du discours qui vient d'être prononcé, et chacun cherche à en pénétrer le sens intime, à en comprendre toute la portée. Le roi ne parle plus, et l'auditoire semble écouter encore, sinon les paroles royales, du moins leur retentissement intime au fond de sa pensée. La scène, comprise de cette façon, présentait des difficultés énormes, et il a fallu pour les surmonter un talent et une habileté dont aucun des précédents ouvrages de M. Alaux ne nous avait donné la mesure.

La première de toutes, c'était l'uniformité de pose, de mouvement et d'expression, qui semblait devoir nécessairement résulter de l'attitude silencieuse et attentive de chacun des personnages. Naturellement, il eût semblé que tous les visages devaient être tournés vers le roi et dirigés du côté de la place qu'il occupe dans le fond de la salle; mais alors le tableau devenait d'une froideur, d'une monotonie insupportables. M. Alaux a senti qu'il devait en être autrement; et en se pénétrant de l'esprit de son sujet, il a compris que l'attention, bien que peu variée dans l'expression qu'elle imprime aux physionomies et dans les attitudes qu'elle comporte, a cependant, comme tous les mouvements de l'âme humaine, une façon différente de se manifester, suivant le tempérament, le caractère ou l'intelligence des individus, et il a su trouver dans les nuances d'un sentiment peu expansif, des différences et quelquefois même des oppositions vigoureusement caractérisées : celui-ci penche la tête en avant, cet autre en arrière; celui-là écoute, les yeux à demi fermés ou fixés à terre; un

autre a le regard perdu dans l'espace, et semble absorbé tout entier par son impression intérieure. Cette diversité d'expressions, cette variété de mouvements, cette différence dans la mesure aussi bien que dans la nature de l'attention, sont telles qu'au premier coup d'œil on pourrait supposer de la distraction à l'esprit varié de toutes ces têtes; mais on s'aperçoit bientôt que le peintre a tiré le meilleur parti de son sujet, tout en restant dans les convenances exactes de son caractère particulier.

L'exécution de cette peinture répond admirablement à l'habileté de la composition. Les ornements, les étoffes, les accessoires de toute sorte, sont rendus avec une facilité pratique et une puissance d'effet que peu de personnes certainement s'attendaient à rencontrer dans un ouvrage de M. Alaux; car ce sont là des qualités qui n'appartiennent guère qu'aux coloristes expérimentés, à qui une pratique assidue a enseigné de longue main toutes les ressources de l'effet et de la couleur. Et voilà cependant que M. Alaux, qui s'était peu inquiété jusqu'ici des études de cette nature, possède aujourd'hui toutes ces ressources, et les met en œuvre avec une rare intelligence.

Il y a de l'air et de l'espace, beaucoup d'air et beaucoup d'espace entre les divers plans de son tableau. Le regard se promène de l'un à l'autre de ses personnages; il mesure la distance qui les sépare; il comprend la largeur de ces bancs, la profondeur de cette salle, la réalité de toutes ces choses; car tout cela est saillant, tout cela existe, et pour peu que le regard demeure quelque temps fixé sur cette toile, on éprouve moins l'impression d'une peinture exécutée sur une surface tout unie, que celle de reliefs et de profondeurs véritables.

Les têtes sont énergiques et finement accentuées, vigoureusement dessinées, et très-variées de caractère aussi bien que d'expression; elles sont peintes avec un large sentiment de la forme et cette facilité apparente d'exécution qui résulte ordinairement d'un travail assidu et d'une étude consciencieuse.

La partie faible dans ce tableau, c'est le dessin. On ne se rend pas toujours bien compte des formes enveloppées par ces admirables draperies, et les figures, cachées par leurs plis souples et ondoyants, ne semblent pas toutes bien exactement proportionnées. Au reste, c'est là un défaut si peu saillant, qu'on regarde longtemps cette belle peinture avant d'en être frappé; plusieurs même ne le remarquent pas, et il faut analyser cet ouvrage avec une sévérité extrême pour le reconnaître.

Les ouvrages de M. Larivière ne résisteraient pas à une pareille sévérité; ils ont de l'éclat et une certaine puissance superficielle, mais aucune de ces qualités sérieuses qui provoquent une critique aussi rigoureuse : c'est de la peinture de fabrique, dure d'effet, dure de forme, et dans laquelle on ne sent nulle part la morbidesse des chairs, la délicatesse de la nature. Aucune souplesse dans tout cela; point de vie, point de physionomie. On dirait des hommes de bois sur des chevaux de carton, des sabres de bois, des pistolets de..... Mais point d'anachronisme : la poudre n'était pas encore inventée; il n'était guère question en Europe de mousqueterie au temps de Philippe le Bel.

Or donc, c'était la *Bataille de Mons en Puelle*. Les Flamands étaient aux prises avec les Français. Ardents et emportés ceux-ci, tenaces et résolus ceux-là, ils combattirent toute une journée. Au premier choc, l'armée royale avait failli être mise en déroute; et le roi lui-même, surpris sans armure dans sa tente, avait été obligé de se jeter sur le premier cheval venu pour rallier son armée rompue et débandée : il se jeta, l'épée à la main, au plus fort de la mêlée, et, ranimant les siens par son exemple, il les ramena à l'ennemi, qui résista jusqu'à la nuit avec la plus furieuse opiniâtreté.

Dans le tableau de M. Larivière, tous les personnages sont d'une raideur inconcevable. Philippe le Bel semble pétrifié dans son attitude exagérée, pétrifié avec son cheval qui s'emporte, pétrifié avec tous les combattants, qui se trouvent jetés au hasard sur cette toile, dans les mouvements les plus étranges, dans les attitudes les plus extravagantes. Voilà des jambes portées en avant, d'autres en arrière, des bras qui se lèvent ou qui s'abaissent; voilà des cavaliers qui frappent, des chevaux qui ruent et bondissent, des combattants renversés, ou trébuchant sur un terrain bizarrement accidenté; et rien de vivant dans tout cela, rien de palpitant sous ces armures. Ces visages grimacent telle ou telle expression, à la manière des masques du carnaval; mais on voit clairement qu'ils sont parfaitement insensibles. On ne craint pas que l'épée levée s'abatte, que le trait lancé frappe, que la lance baissée atteigne, car on sent que les instruments de mort ne renverseraient que des figures sans vie, ne pourfendraient que des mannequins.

Tout ce faux mouvement est porté à une exagération inouïe. Le terrain même est crevassé; le sol semble s'entr'ouvrir; on dirait le désordre d'un tremblement de terre ajouté au désordre de la bataille. La couleur, exagérée autant que les attitudes sont disloquées, est dure et pesante, le modelé brutal et sans énergie, le dessin insuffisant, pour ne rien dire de plus.

Somme toute, c'est là un tableau peu recommandable, et l'on était en droit d'attendre mieux que cela du talent dont M. Larivière a fait preuve par le passé.

M. Odier n'est pas resté non plus, dans son grand tableau de cette année, à la hauteur du talent dont il a fait preuve dans les précédentes Expositions. Il y a loin de la *Levée du siège de Rhodes* au *Dragon de la retraite de Russie*. Mais après avoir examiné le *Saint-Georges*, l'*Adoration des Mages*, et le *portrait du grand-maître d'Aubusson*, on reconnaît bientôt que si le grand tableau de M. Odier laisse quelque chose à désirer sous plusieurs rapports, cela vient en grande partie de la dimension extraordinaire qu'il a donnée à sa peinture, dimension qu'il abordait pour la première fois, et avec laquelle il avait besoin de se familiariser pour y réussir complétement. En effet, la plupart des figures ne sont pas suffisamment rendues pour la proportion dans laquelle elles sont étudiées. On reconnaît par endroits que le peintre se sentait mal à l'aise dans le champ d'un ouvrage développé sur une aussi grande échelle : il hésite quelquefois, et laisse çà et là des formes inachevées, des articulations indécises; la composition même ne remplit pas suffisamment la toile, dont on pourrait sans inconvénient retrancher un pied et demi par en bas.

A tout prendre, cependant, ce tableau n'est pas sans mérite, et la composition est assez heureusement disposée. C'est une procession moitié religieuse et moitié militaire, une sorte de promenade triomphale; ce sont des prières et des actions de grâce reconnaissantes, adressées à Notre-Dame de Délivrance par toute la population de l'île, prêtres et laïcs, chefs et soldats, bourgeois et hommes de guerre, femmes, enfants et vieillards, tous sauvés des horreurs d'un siège, et sauvés en même temps du joug des Infidèles. Au centre de la composition, le grand-maître de l'ordre de Saint-Jean de Jérusalem, le vénérable Pierre d'Aubusson, préside à la sainte solennité. Il est debout, appuyé sur son épée nue encore et sanglante de la bataille, tandis qu'un religieux, quelque peu médecin, est occupé à panser la profonde blessure qu'il a reçue tout à l'heure dans la cuisse, un peu au-dessus du genou : car le combat vient à peine de cesser, et par une heureuse disposition du sujet, l'on aperçoit encore dans le lointain les débris de l'armée musulmane, qui remonte en désordre sur ses galères, et s'éloigne à toutes voiles d'une terre qui lui a été funeste. D'un côté, les bannières déchirées, les étendards en lambeaux flottent au vent, souillés de sang et de poussière, tandis que les moines et la foule s'avancent processionnellement dans la campagne; de l'autre, quelques hommes d'armes, appuyés sur de longues haches, quelques chevaliers de Saint-Jean revêtus des insignes de leur ordre, semblent écouter avec une attention respectueuse

les paroles enthousiastes d'un de leurs compagnons. Tout cela était magnifiquement pensé, et pouvait être rendu en peinture plus magnifiquement encore. Pourquoi faut-il qu'une exécution insuffisante vienne détruire une partie de l'effet qu'eût nécessairement produit l'heureuse disposition d'un pareil sujet!

Je ne m'arrêterai pas plus longtemps à cette peinture, et je passerai immédiatement à celle de M. Arsène, sauf à revenir plus tard aux autres tableaux de M. Odier, à mesure que l'occasion s'en présentera, dans l'ordre naturel de cet ouvrage.

M. Arsène a représenté un trait peu connu de la vie de saint Louis, et qui n'avait pas encore été, que je sache, figuré par la peinture. Le fait est cependant des plus caractéristiques, et il se recommande en outre par une importance toute locale.

Au retour de sa première croisade, lorsque saint Louis, forcé d'abandonner la Terre-Sainte, revint en France pour mettre ordre aux affaires les plus pressées de son royaume et organiser une nouvelle expédition, il débarqua sur la plage de cette riante ville d'Hyères, si bien décrite par M. Alphonse Denis, qui en a su rendre avec bonheur toutes les beautés pittoresques. Cependant, n'allez pas chercher dans le livre de M. Denis le flot baignant la grève sur laquelle descendit Louis IX au retour de la Palestine. Car, si exactes qu'aient été les descriptions de l'auteur des *Promenades à Hyères et dans ses environs*, si nombreux que soient les dessins dont il a enrichi son ouvrage, il n'a pas été en son pouvoir de peindre la mer là où il n'a trouvé que des vergers et des cultures. La place où débarqua saint Louis est distante, aujourd'hui, de plus de trois lieues du rivage; et la ville qui, au temps des Croisades, baignait ses pieds dans l'eau salée, les cache maintenant sous des touffes de végétation luxuriante; à l'heure qu'il est, les troupeaux pâturent à l'endroit même où, dans ce temps-là, folâtraient les poissons.

Le saint roi descendit à terre aux acclamations de la foule, et fut reçu par les notables et tout le clergé de la ville, auxquels se joignirent les ordres religieux et les cordeliers, dont l'ancienne église est encore debout. Dans leur admiration enthousiaste, les principaux de la bourgeoisie et du clergé avaient préparé un dais magnifique, sous lequel ils voulaient conduire le roi jusqu'à l'hôtel qui lui avait été préparé dans la ville. Mais il refusa de se prêter à cet honneur, et répondit, suivant une ancienne tradition, que de pareils hommages ne devaient s'adresser qu'à Dieu seul dans cet univers

M. Arsène a traité ce sujet avec la simplicité calme et tranquille qui convenait à une scène de ce caractère. Le personnage de saint Louis est heureusement imaginé, mais un peu timidement rendu. Le clergé et les notables de la ville d'Hyères ne manquent pas de cette gravité sérieuse qu'on doit leur supposer en pareille circonstance. La foule n'a rien de trop empressé, rien de trop bruyamment enthousiaste, et l'on sent dans son attitude réservée une sorte de modération respectueuse qui exprime avec bonheur la vénération religieuse dont elle devait être pénétrée en présence du saint personnage au-devant duquel elle était accourue. Elle semble fêter le roi de France bien moins que le saint du paradis; et l'on comprend, devant ce tableau, que Louis IX est considéré déjà par tout ce peuple comme un bienheureux auquel on rendrait volontiers un culte public; qu'il meure seulement, et presque aussitôt la cour de Rome, contrairement à tous les usages, sera forcée de le canoniser, pour sanctionner officiellement la vénération générale dont il est déjà l'objet.

On pourrait reprocher à M. Arsène quelque timidité dans l'exécution de son œuvre. Le dessin est trop indécis par endroits; l'effet manque généralement de puissance, et la couleur, d'une tranquillité un peu monotone, ose rarement accentuer l'éclat des armures et des étoffes; mais ce n'était ici le cas de déployer ni une grande énergie, ni une vigueur exagérée; et peut-être avec une accentuation plus violente, avec une fougue plus emportée, aurait-il été difficile de rester dans les limites de cet honnête sentiment de béatitude qui respire dans toute la composition de M. Arsène! Eh! mon Dieu, laissez à chaque sujet ses convenances, et à chaque peintre le droit d'avoir aussi sa manière.

Que si vous tenez tant à l'emportement, à la fougue, à l'exubérance de la vie, à la violence des mouvements, à la turbulence des attitudes, voici le tableau de M. Muller, une aventureuse peinture de jeune homme, une peinture effrénée, capricieuse, puissante et accentuée, intelligente surtout, et consistante sous le regard comme une chose réelle. C'est une promenade triomphale, une promenade de l'empereur Héliogabale à travers les rues de la ville éternelle; c'est la fête du soleil, la fête d'Héla-Gabal, le dieu formateur, le dieu plastique, le premier, le plus grand de tous les dieux. L'empereur a voulu que la divinité emblématique dont le temple a protégé son enfance fût honorée dans Rome d'un culte particulier, et voilà la fête qui commence. Voici les danseurs et les musiciens, les buccinateurs et les cymbaliers; voici les danseuses extravagantes, bacchantes échevelées, qui bondissent comme des panthères, jetant au vent leurs bras nus, étalant au soleil leur croupe rebondie et leur poitrine palpitante. Voici des enfants, des jeunes hommes et des jeunes femmes

couronnés de fleurs, à droite et à gauche, en avant, en arrière, sur tout le développement du cortége. Voici la terre jonchée de fleurs, et dans les rues, et sur les places, aux fenêtres et sur les terrasses des maisons; c'est la foule des spectateurs de tout âge, de toute condition; c'est Rome tout entière qui est accourue sur le passage du cortége du jeune empereur syrien.

Lui, cependant, il s'avance éblouissant de soieries et de diamants moins encore que de jeunesse et de beauté; il s'avance à demi couché sur un char tout en or chargé de bas-reliefs, incrusté de pierreries; ce trône roulant, ce somptueux équipage est mis en mouvement par une troupe de jeunes femmes vêtues seulement de leur pudeur et de colliers de perles et de bracelets de corail, ce qui forme, à tout prendre, un habillement fort insuffisant, pour ne rien dire de plus. Mais il paraît qu'à Rome on avait des idées assez différentes des nôtres sur la nécessité et la convenance du costume; car je ne conseillerais à personne de risquer sur la voie publique, même à l'époque du carnaval, une mascarade aussi hasardée que celle-là. Quoi qu'il en soit, le cortége impérial marche sans encombre; il traverse les rues et les places aux acclamations de la foule, qui applaudit et qui admire. Il est engagé sous le cintre imposant d'un majestueux arc de triomphe, dont l'ombre, projetée sur la figure de l'empereur, répand sur ses traits le mystérieux effet d'une demi-teinte suave et harmonieuse. Comme il est beau, le jeune César, dans sa molle attitude sous cette lumière voluptueuse, escorté de tout ce luxe effréné, de toute cette pompe orientale qui depuis des siècles est en possession de soulever contre lui les vertueuses colères des pédants qui ont écrit son histoire! C'est pour ses fêtes extravagantes qu'ils l'ont maudit, et pour cela seulement. Il n'y a point de nom odieux qu'ils ne lui aient donné, point d'injure dont il n'ait été traditionnellement accablé.

C'est grand' pitié, vraiment, de voir tout ce débordement de paroles violentes, tout ce déluge d'insultes puritaines, toute cette indignation de commande à propos d'enfantillages, d'autant plus excusables que ce ne sont, la plupart du temps, que des espiègleries joyeuses autant que spirituelles, et toujours plus inconsidérées que méchantes. C'est grand' pitié de voir ces historiens sévères dont le front plissé ne se déride jamais, ces penseurs prétendus, que l'on croit graves parce qu'ils sont pesants, profonds parce qu'ils sont obscurs; tout ce monde de rhéteurs gourmés, de grimauds crasseux, de cuistres moralisants, s'ingénier à donner leurs périodes les plus retentissantes, à fulminer leurs apostrophes les plus violentes contre un adolescent qui n'avait pas encore de barbe au menton le jour où il fut assassiné, à la suite de la révolte soudoyée par la mère de son vertueux cousin Alexandre Sévère, qu'il avait appelé au partage de la

dignité impériale, et qui lui témoigna ainsi sa profonde reconnaissance! Il faut convenir que parfois la vertu use, pour faire son chemin, de moyens bien peu délicats.

Eh! qu'importent les lubies extravagantes de quelque douzaine de pédants? J'aime à voir, quant à moi, ce frais visage d'empereur de quinze ans qui sourit d'un tendre sourire, comme un enfant bon et joyeux qu'il est demeuré jusque sous le prestige de la toute-puissance; j'aime cette riche nature de jeune homme, qui avait reconnu, malgré son extrême jeunesse, la bouffonnerie dérisoire de cette farce de théâtre qui se joue sur les tréteaux de l'histoire, méchante comédie dont les grands acteurs eux-mêmes comprennent si rarement toute la vanité, qu'Octave mourant est presque le seul qui ait montré un sourire d'ironie pour le rôle qu'il y avait joué!

Plus sage que beaucoup d'autres, Héliogabale raillait agréablement les préoccupations gravement puériles des fortes têtes de son sénat, qu'il envoya présider un jour par un de ses bouffons, pour mettre un peu d'ordre et de dignité, disait-il, dans des discussions habituellement oiseuses et turbulentes. C'est à peine s'il était dupe de sa propre grandeur; et pourtant, l'énergie et la résolution ne lui avaient pas manqué dans les circonstances difficiles. En effet, si jeune qu'il pût être, il était le fils de ses œuvres, il avait conquis l'empire à la pointe de son épée.

Fils d'Antonin Caracalla, Varius Antonin, que les historiens nomment de préférence Héliogabale, était encore tout enfant, lorsqu'après le meurtre de son père, il fut caché en Syrie dans le sanctuaire du temple du Soleil. Élevé dans cette retraite par les soins de sa grand'mère, il s'indignait de son obscurité forcée, et méditait sourdement des pensées d'ambition et de vengeance. Il touchait à peine à sa quinzième année, lorsqu'il apprit qu'une légion mécontente était disposée à servir ses projets. C'était peu de chose qu'une légion; mais tout son sang impérial se révoltait à la pensée que l'assassin de son père commandait au monde, tandis qu'il se cachait, lui, sous un faux nom, dans une province éloignée. Aussi, sa résolution fut bientôt prise. Il était décidé à tenter la fortune, si peu de chances de succès qu'elle lui présentât.

Il part aussitôt; il se présente aux soldats, il se fait reconnaître. Proclamé empereur, il n'hésite pas à tenter le sort des batailles avec une seule légion. Il marche droit à son rival, qu'il rencontre à la tête d'une armée quatre ou cinq fois plus considérable que la sienne. N'importe, il l'attaque,

il le met en déroute, et Macrin, fugitif, perd en même temps l'empire et la vie.

Héliogabale déploya dans toute cette affaire une énergie, une présence d'esprit, une activité incroyables. Mais une fois la lutte terminée, une fois le succès de son entreprise complétement assuré, une fois reconnu empereur dans toute l'étendue de l'empire, il revint à sa nature d'enfant, il reprit les goûts de son âge, il s'abandonna aux fantaisies bizarres de son imagination, aux singularités capricieuses de son esprit. Et comme il trouvait plus divertissant de donner des fêtes que de s'occuper du gouvernement du monde, il ne se pressait pas d'arriver à Rome. Il passa plusieurs mois en Asie au milieu des réjouissances publiques auxquelles l'intronisation d'un nouveau souverain ne manque jamais de donner lieu.

Cependant, comme une députation du sénat était venue le presser de faire jouir de sa présence la capitale de l'empire, il fit faire son portrait dans le costume de grand-prêtre du soleil et l'envoya à Rome, avec une lettre dans laquelle il exposait que, sentant combien il serait cruel de priver plus longtemps ses chers sénateurs de la vue de leur empereur, il avait jugé à propos de leur envoyer son image, pour adoucir le chagrin que pouvait leur causer son absence. Au printemps suivant, il se décida à quitter l'Asie, et se mit en route pour l'Italie, au milieu du cortége le plus fastueux qui se fût encore vu dans l'empire.

Arrivé à Rome, il fut accueilli par le peuple avec un enthousiasme exalté jusqu'à la frénésie. Il était jeune, il était beau, il était vainqueur. Et puis, c'était le dernier descendant de la famille des Antonins, échappé comme par miracle aux persécutions de Macrin.

Il portait habituellement dans le gouvernement du monde un esprit de causticité bouffonne digne des personnages les plus excentriques de notre sublime Rabelais : il institua un sénat de femmes pour compenser un peu, disait-il, le mal que le sénat d'hommes avait fait à l'empire depuis des siècles ; il nomma un histrion gouverneur de province, en remplacement d'un personnage consulaire connu pour ses exactions ; et comme on lui adressait quelques observations sur l'inconvenance d'une pareille nomination : « Si celui-là, s'écria-t-il, fait verser des larmes à ses administrés, ce seront des larmes de rire. » Un jour qu'on venait le chercher pour assister à une délibération importante, il répondit qu'il était occupé aux préparatifs d'une fête, et qu'il ne cesserait pas de s'occuper du plaisir de ses amis pour faire peut-être le malheur de ses sujets. Toute sa conduite est remplie de traits de cette caustique raillerie, et il eût pu répondre

avec le bouffon du roi Léar à ceux qui l'accusaient d'extravagance : « Si quelqu'un vous dit que je suis fou, ne le croyez, et dites-lui qu'il est méchant ou stupide. »

Mais quand il y aurait eu quelque peu de folie dans son fait, cela ne serait-il pas très-pardonnable? Quel est, je vous prie, le jeune homme de son âge capable de résister à une élévation aussi prodigieuse? Être empereur à quinze ans! empereur non pas comme on l'est de notre temps en Autriche ou même en Russie, empereur d'un coin de terre, et à certaines conditions encore; mais empereur de Rome, c'est-à-dire souverain seigneur de l'univers, maître du monde, arbitre suprême des destinées humaines! Être adoré comme un dieu, et, comme un dieu, pouvoir tout ce que l'on a voulu! Il y a peu de gens, croyez-le bien, dont la tête soit à l'épreuve d'une grandeur sans mesure, d'une puissance sans limites. Pourquoi ce jeune homme aurait-il résisté à cet esprit de vertige auquel tant d'hommes faits ont succombé dans des conditions moins prestigieuses, et pourquoi plus de sévérité à son égard que vous n'en montrez pour les autres?

Il tenait le monde entre ses mains comme un jouet exposé, livré à tous ses caprices d'enfant; mais, comme il était d'une bonne nature de jeune homme, il le secoua joyeusement plutôt que rudement; comme il préférait le rire aux larmes, le vin au sang, les salles de festin aux champs de bataille, il laissa reposer les serpents des Furies pour agiter bruyamment les grelots de la Folie.

Mais les hommes veulent être menés avec une verge de fer. Les nations sont comme la cavale de l'Écriture, qui veut sentir dans son flanc un éperon d'acier. La fable du roi-soliveau est éternellement vraie. Les Romains se lassèrent bientôt d'un empereur qui s'occupait plus à les divertir qu'à les gouverner; ils tenaient apparemment à sentir le fouet du maître; et comme Héliogabale ne frappait pas assez rudement à leur gré, ils se mutinèrent contre lui. Pour satisfaire aux exigences des mécontents, qui voulaient à toute force être gouvernés, il adopta son cousin, Alexandre Sévère, et l'associa à l'empire, à condition qu'il lui serait permis, à lui, de régner à l'avenir comme bon lui semblerait. Mais la mère d'Alexandre ne tarda pas à conspirer contre le bienfaiteur de sa famille : celui-ci se contenta, pour la punir, de renverser le collègue qu'il s'était donné. Mais la conspiration était puissante; la révolte leva la tête. Héliogabale hésita d'abord à faire couler le sang, et quand il voulut frapper, il n'était plus temps. Il fut égorgé par ceux-là mêmes qu'il avait épargnés : son cadavre,

traîné par les rues de Rome, fut jeté dans le Tibre, et le sénat eut le courage de vouer la mémoire de cet enfant à l'infamie.

Voilà le héros de M. Muller; voilà le monstre à visage d'homme que les historiens ont tant maudit; voilà le scélérat, l'infâme, le tyran cruel et farouche que l'on a voué si longtemps à l'exécration publique! C'est à peine un adolescent, qui n'a pas régné la moitié du temps qu'il faudrait pour rendre plausible la dixième partie des calomnies dont on a essayé de souiller sa mémoire, et que les plus graves historiens ont répétées avec une naïveté de colère qui prouve plus leur bonne foi que leur intelligence.

Notre grand tort à nous, hommes des temps modernes, c'est de ne rien savoir juger autrement qu'au point de vue de nos préjugés actuels. Nous exaltons ou nous blâmons les actions des anciens, suivant qu'elles se trouvent concorder plus ou moins avec les convenances de la société tracassière au milieu de laquelle nous vivons. Rien n'est honnête et décent à nos yeux qu'à la condition de remplir les formalités imposées à la décence et à l'honnêteté par nos mœurs corrompues et hypocrites; et comme nous ne permettons à une femme de montrer en public ni son genou, ni sa jambe, ni le bout de son pied, nous ne pourrons concevoir qu'à une autre époque il en ait été autrement. Si Lucrèce ou Cornélie paraissait au jardin des Tuileries aussi peu vêtue qu'elle l'était habituellement, elle serait infailliblement lapidée. Sommes-nous plus décents que l'étaient les contemporains de Lucrèce et de Cornélie? Je crois que nous sommes seulement plus corrompus. La pudeur n'est pas, de sa nature, ombrageuse comme vous l'avez faite, et ce n'est qu'après leur faute qu'Adam et Ève se sont aperçus de leur nudité.

Au reste, je ne prétends pas justifier d'une façon absolue le genre de divertissement qu'avait adopté Héliogabale, non plus que la nature de l'atelage qu'il s'était choisi. Mais ce n'était pas là un scandale public, ainsi qu'on le pourrait croire d'après nos préjugés actuels, et il est probable que ses espiègleries vis-à-vis les consulaires, et son peu de respect pour les sénateurs, lui auront fait beaucoup plus de tort que tout le reste dans l'esprit des historiens contemporains.

Quoi qu'il en soit, du moment où il lui convenait de se montrer sur un char traîné par des femmes nues, on doit supposer qu'il devait mettre une certaine coquetterie dans le choix des jouvencelles destinées à faire l'office de bêtes de somme. Aussi M. Muller me semble très-blâmable de n'avoir pas mis plus de recherche dans l'étude des formes qu'il leur a données:

c'était le seul moyen, peut-être, de relever son sujet et de le faire pleinement accepter du public; et puis c'était entrer plus avant dans la vérité locale de la scène qu'il avait choisie, c'était en même temps approcher davantage de la vérité absolue.

Mais M. Muller paraît rechercher, de préférence à toute autre chose, l'accentuation énergique de la vie et du mouvement : pourvu que ses figures remuent et agissent, pourvu qu'on sente leur chair palpiter et le sang circuler dans leurs veines, il s'inquiète peu de la précision exacte du dessin, de la sévère élévation du style. Il a vu le bruit, l'action, le tapage, il a compris l'agitation délirante qui devait accompagner cette promenade triomphale, et pas assez le caractère de grandeur et de dignité antique qu'il fallait lui conserver dans son désordre, sous peine d'être débordé par les difficultés mêmes du sujet.

En effet, d'un bout à l'autre de la composition, tout ce qui indique la vie, l'action, le mouvement, est accentué avec une énergie extraordinaire. Tous ces hommes couronnés de pampres, de fleurs et de feuillages, ces musiciens, ces buccinateurs, ces cymbaliers, ces coureurs, ces hérauts; et ces bacchantes, et ces danseuses, et ces femmes échevelées; ces enfants et ces jeunes filles, et tout ce peuple accouru sur le passage du cortége, tout cela bondit et s'agite, tout cela remue au soleil avec un tel entrain et une telle vivacité, que vous croyez voir chaque figure prête à se détacher de la toile pour continuer le mouvement commencé dans la peinture. Et qu'on n'aille pas croire ici que je veuille exagérer le moins du monde : je tâche tout simplement d'exprimer l'impression que j'ai éprouvée devant le tableau de M. Muller, et je ne crois pas que personne, s'étant livré à la contemplation attentive de cette toile, ait pu se soustraire à l'espèce de fascination qu'elle produit; je ne crois pas que personne alors ait pu en détourner le regard sans voir à l'instant s'agiter et se mouvoir toutes les figures qui avaient laissé trace dans le souvenir.

Or, c'est une qualité éminente entre les plus éminentes qualités des grands artistes, que ce don d'animer et de faire vivre les créations de leur pinceau; c'est une qualité rare et précieuse à toutes les époques, et particulièrement dans notre temps de monotonie et de froideur; mais quand on la possède à un degré aussi remarquable que M. Muller, il n'est permis de rien négliger de ce qui doit concourir à en assurer le succès, à en compléter le développement.

Avec un peu plus d'attention, M. Muller aurait compris que ce chien de race équivoque, lancé au galop sur le premier plan, ne pouvait pas

entrer dans la composition d'un tableau comme celui-là, et, à plus forte raison, qu'il n'était pas à sa place en avant de tout le cortége impérial. Les anciens faisaient peu de cas des formes dégradées chez les animaux, pas plus que chez les hommes; et c'est faire outrage à leur goût que de leur donner, même en peinture, des chiens mâtinés ou abâtardis.

Les chiens, les chevaux, les lions, les sangliers, tous les animaux, sans exception, représentés dans les monuments antiques, ont ce qu'on appelle de la race, c'est-à-dire une forme pure, correcte, distinguée, irréprochable; et cela indépendamment du mérite de l'œuvre et du talent particulier de l'artiste, qui peut bien quelquefois reproduire maladroitement, mais dont la reproduction, même défectueuse, laisse toujours deviner un modèle admirablement choisi.

C'est bien autre encore lorsqu'il s'agit de la forme humaine. Alors toutes les proportions des divers membres se balancent dans un ensemble d'harmonie parfaitement appropriée à la nature du sujet, et dont la détermination exacte varie à l'infini, suivant le caractère particulier de la figure que l'on a voulu représenter; mais la variété infinie de ces modulations diverses ne sort jamais des limites de la beauté absolue. Dans les beaux ouvrages de l'antiquité, vous trouverez toujours la tête de moyenne grosseur, le pied cambré, la jambe mince, le genou fin, le jarret souple, la cuisse vigoureusement accentuée, le ventre effacé, la poitrine large, le cou puissant, le bras élégant et fortement attaché à l'épaule; la main, la main surtout, est belle; elle est exactement irréprochable dans les statues antiques; dans les statues grecques, veux-je dire. Quant à celles qui nous viennent des Romains, ou qui ont été faites à Rome par des esclaves grecs, il n'en est pas une avec qui je voudrais faire l'échange de la main, ou de la jambe dont la nature m'a gratifié. Cependant, on reconnaît encore dans les ouvrages de convention de cette école de seconde main, un sentiment élevé de la forme, une distinction de style, une précision et une ampleur qui sont autant de reflets de la civilisation hellénique.

Après tout, le tableau de M. Muller est plutôt une improvisation brillante qu'un ouvrage réfléchi et complètement terminé : c'est une composition audacieuse exécutée avec emportement; c'est l'œuvre d'un jeune homme qui manque d'expérience, mais qui ne manque pas d'avenir. Jusqu'ici, il avait essayé les ressources de son art plus qu'il ne les avait mises en œuvre. Cette année, il a réalisé, avec une rare énergie, une peinture digne, par son mérite, d'une attention particulière, et qui, si elle n'est pas complètement irréprochable, est de nature au moins à faire concevoir les

plus brillantes espérances. A l'année prochaine, donc, vous tous qui doutez encore; à l'année prochaine ou à la suivante; mais à bientôt! car M. Muller est un de ces hommes heureusement doués, dans l'avenir desquels on peut avoir pleine et entière confiance.

M. Simon-Guérin donne aussi des espérances. C'est peu de chose encore quant à présent, mais bientôt peut-être se trouveront-elles réalisées. Le terrible épisode de la destruction d'Herculanum lui a fourni le sujet d'un tableau qui n'est pas sans mérite, mais auquel la mollesse générale des formes et la faiblesse du dessin font beaucoup perdre de l'effet qu'il aurait produit avec une accentuation plus énergique. Cette peinture, cependant, n'est pas sans mérite, tant s'en faut; elle est moins prétencieuse d'abord, elle est en même temps plus satisfaisante que cette fameuse toile de M. Bruloff, ce tableau si vanté de la destruction d'Herculanum, qui éprouva, à Paris, une chute si absolue et si imprévue après les ovations étourdissantes qui l'avaient accueilli en Italie.

Dans des proportions moins ambitieuses, M. Guérin a trouvé moyen d'obtenir des résultats plus satisfaisants, et de donner une idée plus exacte et moins confuse de la scène de désolation qu'il a représentée. En un mot, le tableau de M. Guérin m'a semblé figurer beaucoup plus fidèlement le texte dont il s'est inspiré : « Vous n'eussiez entendu que des plaintes de
« femmes, que des gémissements d'enfants, que des cris d'hommes.....
« Les unes appelaient leur père, leur fils, leur époux..... Plusieurs imploraient le secours des dieux; ils comptaient que cette nuit était la
« dernière, dans laquelle le monde entier allait être enseveli. »

Cependant, la composition n'est peut-être pas encore assez franchement abordée suivant le caractère du sujet; il y a quelque indécision, quelque incertitude dans les formes, et l'on souhaiterait çà et là que le dessin fût accentué avec une précision plus énergique.

Au reste, je n'insisterai pas davantage sur M. Simon-Guérin, et je devrais, en bonne justice, me montrer plus indulgent à son égard; car, s'il n'a pas produit une peinture bien supérieure, il m'a rendu, à moi, un véritable service, en me donnant l'occasion de relire l'admirable lettre écrite par Pline le Jeune à son ami Tacite, pour lui raconter la fameuse éruption du Vésuve dans laquelle périt son oncle. Grâce aux pédantesques leçons du collège, j'avais pris en un singulier dégoût cette belle description, qui, si elle n'est pas de tout point irréprochable comme un ouvrage grec, est au moins écrite dans une manière large, simple, colorée, énergique et pittoresque. Il faut convenir que nous avons été soumis à un système

d'éducation fort singulier, pour ne rien dire de plus. On est parvenu, à force de sots commentaires, à nous rendre généralement odieux le souvenir des chefs-d'œuvre que l'on se charge de nous faire comprendre, et à l'intelligence desquels on a la prétention de nous initier. J'aurais pu me dispenser de cette observation, mais elle rentre dans mon sujet plus qu'on ne pourrait le croire au premier abord. Le système d'éducation est le même, à peu de chose près, dans toutes les branches de l'activité humaine; dans les arts comme dans les lettres, il faut une grande intelligence et un travail personnel assidu pour arriver à ne pas trouver stupides, comme les maîtres qui nous les ont expliqués, les plus admirables chefs-d'œuvre de l'antiquité. Il faut commencer par désapprendre laborieusement les choses qu'on nous a laborieusement enseignées, si l'on veut être capable d'étudier fructueusement quelque chose.

SUJETS RELIGIEUX.

MM. Jouy, Glaise, Chenavard, Bart, Lavergne,
Gué, Odier, Omer-Charlet,
Jolivet, Caminade, Steuben, Steinel.

Les sujets religieux sont très-nombreux au Salon de 1841 ; tout le monde l'a remarqué, et tout le monde a remarqué aussi qu'ils sont généralement d'une grande faiblesse. On fait des tableaux de dévotion, parce qu'on espère en trouver le placement avec plus de facilité que celui de toute autre peinture. En effet, qui est-ce qui achète aujourd'hui des tableaux d'une certaine dimension? Qui est-ce qui est assez riche pour les payer? Qui est-ce qui a des appartements assez vastes pour les placer? Qui est-ce qui a un château à faire peindre? Qui est-ce qui a un palais à décorer? La société au milieu de laquelle nous vivons n'est pas assez stable; le terrain sur lequel nous marchons n'a pas assez de solidité pour que personne puisse songer à élever des monuments durables de sa grandeur ou de sa puissance. Les fortunes privées n'existent plus, et l'administration publique est trop jeune encore pour avoir foi et confiance dans son avenir. Tout se fait à la hâte, sans ré-

flexion, sans mesure ; on tient plus à l'éclat qu'au mérite, à la quantité qu'à la qualité. La peinture grande et sérieuse, la peinture monumentale n'a plus qu'une vie factice, si toutefois on peut dire qu'elle vive encore parmi nous. Les œuvres les plus importantes, quand elles n'ont pas été commandées à l'avance, retournent tristement dans l'atelier du peintre, même après le succès de l'Exposition du Louvre, ou bien elles sont acquises par le gouvernement, à des prix d'une modicité dérisoire. La *Méduse* de Géricault, une des plus admirables productions de notre époque, une des plus belles gloires de notre école, un des plus remarquables chefs-d'œuvre de notre musée, a été payée une centaine de louis par l'administration ; c'est-à-dire le quart tout au plus de ce qu'elle a dû coûter à son auteur, et cela lorsque la mort de l'artiste avait déjà mis le sceau à sa réputation. La *Locuste* de Sigalon a passé au musée de Nîmes à des conditions telles, que c'est presque une honte de les proposer. Il faut aujourd'hui qu'un peintre soit excessivement riche, pour avoir le droit de produire des chefs-d'œuvre, car il n'est pas toujours sûr d'en trouver le placement, même au prix des plus grands sacrifices.

Et pourtant, c'est une si douce chose de faire œuvre de son art quand on est artiste! C'est une si douce chose de réaliser ses pensées, de donner la vie aux rêves de son imagination, que la plupart consentiraient volontiers à sacrifier tout leur temps, à le livrer sans réserve, en échange de la possibilité de travailler suivant leur cœur et leur intelligence! Mais cela est à peine praticable par le temps qui court ; et avec le système d'encouragement adopté depuis quelques années, peu de gens sont assez riches pour être en position de se laisser encourager, et pour utiliser fructueusement ce que l'on fait pour eux. En effet, c'est trop ou trop peu : c'est trop, s'il ne vous faut qu'un certain nombre de pieds carrés de toile couverte de peinture tous les ans ; des badigeonneurs vous feraient la même besogne à moitié prix, et cela serait tout aussi bien, car c'est dans l'art surtout qu'il n'est pas de degré du médiocre au pire ; c'est trop peu si vous voulez réellement obtenir des ouvrages sérieux sérieusement étudiés ; car, dans ce cas, vous ne payez pas la moitié des frais matériels des gens que vous avez la prétention d'encourager. Or, il est peu digne d'un État comme la France de mettre les artistes qu'il emploie dans la cruelle alternative de se ruiner à son service, ou de ne produire que des ouvrages incomplets et sans valeur. Mieux vaut encore la sauvage et brutale franchise de certains députés, qui demandent tous les ans la suppression des fonds destinés aux arts, que cette protection menteuse, que ce système d'encouragement dérisoire. Ayez le courage de votre barbarie ; supprimez complètement du budget le chapitre des beaux-arts : nous saurons alors positivement à quoi nous en tenir ; il sera bien entendu qu'il n'y a plus rien à faire désormais en France pour les arts et pour les artistes.

Cette quantité de peinture médiocre qui se produit régulièrement chaque année est véritablement déplorable, d'autant plus que c'est une conséquence nécessaire de la condition que l'on a faite chez nous aux artistes. On ne veut pas, à toute force, qu'il leur soit possible de vivre honorablement en travaillant honnêtement et suivant leur conscience. Alors, ils sont forcés de se hâter, de laisser indécises leurs plus nobles pensées, de laisser inachevés leurs beaux ouvrages, de laisser incomplètes les plus sublimes compositions; et cela, sous peine de mourir de faim. Malheur, en effet, malheur à qui risquerait son dernier écu sur l'éventualité d'un succès, lors même qu'il serait certain de produire un chef-d'œuvre! Si Géricault n'avait pas eu quinze mille livres de rente, il serait mort à l'hôpital après avoir créé la *Méduse*.

Donc, nos artistes font des tableaux d'église tant bien que mal, et plutôt mal que bien, parce que c'est le moyen de produire plus vite et à moins de frais; ils font des tableaux d'église, parce que c'est la seule peinture qui ait cours sur la place; ils les font très-médiocres, parce que c'est le seul moyen de pouvoir vivre en en recevant le prix qu'on les paie généralement. Tout cela est conséquent, tout cela est logique; et il y aurait de la cruauté à leur en faire un crime. On ne peut pas les blâmer de subir les nécessités de conditions qu'ils n'ont pas faites.

On ne peut pas non plus les louer de produire des ouvrages sans mérite la plupart du temps, et d'un mérite fort contestable dans tous les cas. En pareille occurrence, le mieux serait peut-être de s'abstenir complétement, et cette détermination ferait assez mon affaire. Mais je vous ai promis un compte-rendu de l'Exposition de 1851, et les sujets religieux y tiennent tant de place qu'il faut bien s'en occuper un peu, sous peine de ne donner qu'une idée fort incomplète du Salon. Au reste, je passerai aussi rapidement qu'il me sera possible sur tout cela, m'arrêtant seulement aux ouvrages qui m'auront paru les moins insuffisants, et rendant compte de chacun d'eux dans l'ordre suivant lequel ils se présenteront à mon souvenir. J'ai vainement essayé d'établir une classification quelconque au milieu de ces peintures incohérentes : autant vaudrait tenter de débrouiller le chaos.

Je commence par l'*Ecce Homo* de M. Jouy; c'est une des plus vastes compositions religieuses du Salon. Sur les degrés du prétoire, au devant de l'entre-colonnement d'un portique somptueux, dont la perspective se déroule magnifiquement dans le fond du tableau, le Christ est amené par deux soldats, qui le présentent à la populace ameutée, revêtu de la robe de pourpre dérisoire, et tenant en main le dérisoire sceptre de roseau dont le

gouverneur romain l'avait affublé pour désarmer en quelque sorte la colère de ce peuple, par le spectacle d'une aussi cruelle parodie de la majesté royale. Mais les Juifs, furieux, ne veulent rien entendre : souleves par les prêtres, exaltés par les passions de la synagogue, ils hurlent des paroles de mort.

Cependant, Ponce Pilate tente un dernier effort pour le sauver. « Au temps de la Pâque, leur dit-il, il est de coutume de vous délivrer un prisonnier : lequel voulez-vous qui soit libre, de Jésus ou de Barrabas ? —Barrabas ! Barrabas ! s'écrie-t-on dans la foule qui se presse tumultueusement en avant du prétoire ; que Jésus soit condamné, qu'il soit crucifié ! et que Barrabas l'assassin, que Barrabas le voleur de grand chemin soit délivré ! » Alors le préteur, craignant de compromettre sa position de gouverneur romain en résistant plus longtemps à ces forcenés, laissa faire ; et, s'étant fait apporter de l'eau, il se lava les mains, en prononçant les paroles devenues proverbiales que vous savez.

Ainsi périt le juste entre les justes, le Dieu fait homme pour racheter tous les hommes !

Quel dommage que le savant jurisconsulte qui a si habilement démontré l'illégalité de la sentence qui frappa le Sauveur du monde, n'ait pas été là pour soulever les motifs de cassation qu'il a développés avec tant de talent, dans un admirable Mémoire qui n'a que le tort d'avoir paru dix-huit cents ans trop tard ! Certainement, il eût réussi à faire prévaloir la cause de la légalité et de la justice ; mais alors, le monde n'eût pas été racheté du péché ; et grâce au plaidoyer du malencontreux avocat, nous aurions été, tous tant que nous sommes, donnés à tous les diables pour toute l'éternité. Ainsi donc, quoi qu'on ait pu dire, tout est pour le mieux dans le meilleur des mondes possibles.

Quoi qu'il en soit, les années ont succédé aux années, les siècles aux siècles, et nous sommes arrivés, tant bien que mal, au Salon de 1841. Ici le prétoire de Ponce Pilate n'est plus qu'un prétoire en peinture : c'est de peinture qu'il s'agit, et non point de légalité.

Le tableau de M. Jouy est assez habilement disposé ; et bien que je sois assez peu partisan de ce système de composition dans lequel les figures du premier plan sont coupées en deux par la bordure, il faut convenir que la donnée de son œuvre une fois admise, il en a tiré parti avec une certaine habileté. Ces épaules d'hommes, ces têtes et ces bras, sont bien

LE SALON DE 1841

REPRODUCTION PAR DES VIGNETTES

SUR ACIER, SUR BOIS OU SUR PIERRE

Des principaux Ouvrages exposés au Louvre en 1841,

AVEC DES NOTES CRITIQUES

PAR G. LAVIRON.

Donner, dans une série de vignettes faites avec soin, aux personnes de goût et d'art qui visitent les galeries du Louvre, aussi bien qu'à celles qui sont éloignées de Paris, l'idée complète de ce que l'art a créé de plus remarquable dans le courant de l'année qui vient de s'écouler, voilà notre but.

Le concours des premiers artistes nous permet d'affirmer que nous le remplirons au delà de toutes les promesses que nous pourrions faire.

Le texte qui accompagne nos vignettes est simplement une appréciation artistique de la manière dont les sujets ont été traités, un exposé fidèle et clair de l'état des arts à notre époque, une constatation rapide et impartiale, d'après les œuvres de chacun, de leur progrès ou de leur décadence.

L'ouvrage sera orné de près de 100 vignettes, lithographies, bois, culs-de-lampe, lettres ornées, etc., et formera 24 livraisons à 50 centimes. En souscrivant pour tout l'ouvrage, on le recevra franc de port dans Paris pour 10 francs; dans les départements, 12 francs.

On souscrit à Paris :

CHEZ ALPHONSE LEVAVASSEUR, LIBRAIRE-ÉDITEUR,

Rue Jacob, 11

Typographie Lacrampe et Comp., rue Damiette, 2

www.ingramcontent.com/pod-product-compliance
Lightning Source LLC
Chambersburg PA
CBHW071414220526
45469CB00004B/1287